乘风抵达世界

妖 师 录

TIGER AND CRANE

艺术设定珍藏集

爱奇艺　奇霖工作室　著

中信出版集团 | 北京

图书在版编目（CIP）数据

《虎鹤妖师录》艺术设定珍藏集 / 爱奇艺著；奇霖
工作室著 . -- 北京：中信出版社 , 2024.1
ISBN 978-7-5217-6030-9

Ⅰ . ①虎… Ⅱ . ①爱… ②奇… Ⅲ . ①电视剧－拍摄
－中国－图集 Ⅳ . ① J905.2-64

中国国家版本馆 CIP 数据核字 (2023) 第 173630 号

首刷珍藏编码版

珍藏号

０１６０

《虎鹤妖师录》艺术设定珍藏集
著者： 爱奇艺 奇霖工作室
出版发行：中信出版集团股份有限公司
　　　　　（北京市朝阳区东三环北路 27 号嘉铭中心 邮编 100020）
承印者： 北京利丰雅高长城印刷有限公司

开本：880mm×1230mm 1/12　　　印张：12　　　字数：80 千字
版次：2024 年 1 月第 1 版　　　　印次：2024 年 1 月第 1 次印刷
书号：ISBN 978-7-5217-6030-9
定价：139.00 元

序

每个少年都是手持利剑孤胆屠龙的豪侠

我第一次接触到《虎鹤妖师录》漫画的时候，就被书中热血少年的群像故事吸引了。从画风到设定，它都是一种建立在国风美学之上的少年传奇。无关爱情与城府，少年们的故事永远热烈，永远赤诚，永远一往无前。书中的每个角色都有自己的人物画像，在追逐梦想、完成使命的过程中他们结下了深厚的友谊，形成了坚如磐石的团魂。

从业多年，这种热烈赤诚的少年故事始终是吸引我的。

这部漫画可以算是国漫当中连载时间最长的作品之一，自2010年起连载，历时十余年，长期名列"有妖气"原创漫画的榜首，伴随了很多人的成长。这是如此经典的作品，我们希望能够将它的生命力延展，让更多人看到它。因此我们在原有的故事框架和人设基础上，与漫画作者黄晓达老师沟通后，进行了一定程度的原创和丰富，令其更加满足电视剧的制作需求，希望可以用真爱和光辉，感染更多有少年心的朋友。让他们在观剧的同时也能够感受到强烈的正能量和情感共鸣，让"虎鹤"的故事和精神走得更远。

我们希望能够为青少年提供一个具有榜样作用的故事，希望大家能够明白，追逐梦想并不是一件轻松的事，是需要付出很大努力和牺牲的。甚至，如果有一天国家需要，为了坚守我们的信仰和责任，即便付出生命代价也义不容辞——这是我们倡导的真理和正义，也是生命可贵的所在。

除此之外，我们也希望借助这个项目传递出一种珍视情谊和相互陪伴的态度。故事中的人物或许曾经受过伤害、犯过错误，但他们都懂得互相包容和接纳，建立起弥足珍贵的信任和友谊。这种情谊，值得我们每个人去守护和珍视。

最后，我们更希望向青少年传递出一种分享和共同成长的精神。现在的青少年多是独生子女，缺乏与同龄人互动和交流的机会。通过这个项目，我们希望能够带给他们更多积极阳光的价值观，激发他们分享和共同成长的热情。在剧中，各个角色都曾经为了他人的成长而付出或者牺牲自己的梦想，我们希望通过这种支持、成就他人的情节，让观众明白：伙伴之间的信任和友谊可以战胜一切，只有通过分享和共同成长，才能够走向更为辉煌的未来。

《虎鹤妖师录》剧里有强大的英雄主义情怀，每个少年都曾想要当回英雄，想要成为手持利剑孤胆屠龙的豪侠，但随着逐渐长大，生活的尘埃纷纷而下，掩盖了少年眼中的光芒，消磨了英雄手中利剑的锋刃……我们也许迷茫，也许失望，也许仓皇，可心中的这股力量却不应被遗忘，少年心中的英雄一定会在某个时刻被唤醒！我们希望用这部作品与这些曾经的英雄对话，让心中闪闪发光的力量得到传递。

闫　征

目录

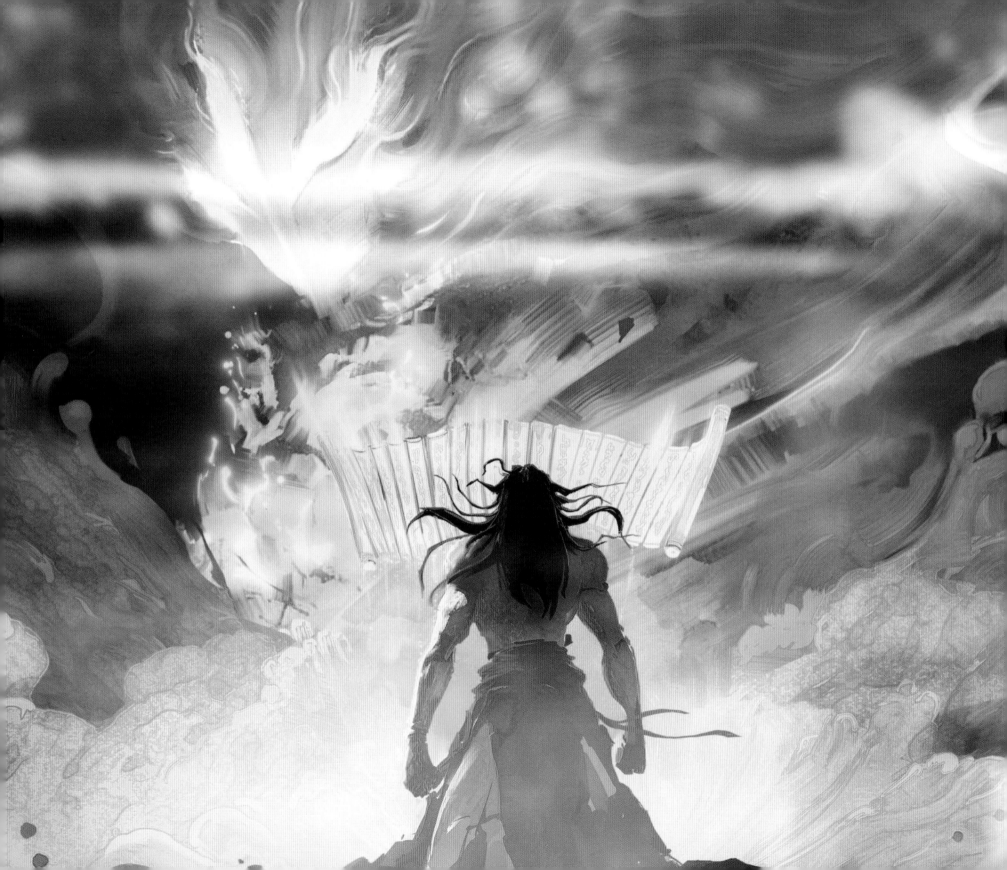

前事

这是一个拥有两千年人类历史的世界，曾经是一片完整而广袤的大陆，周围被无垠的海洋所包围，更远的地方由于相隔茫茫大海，皆是无人勘探过的神秘未知之地，不属于本故事语境中的世界范畴。

传说中，五百年前的东方大陆，妖邪作祟，民不聊生。无人知晓这些妖邪是何时出现的，只知它们是从大荒之地巅峰谷而来，专以吸食人的元神为生，祸乱天下，残害生灵。为除魔斩妖，保护百姓安危，正义之士祁无极带领一众妖师，在巅峰谷斩杀妖帝，牺牲自我，还世间安宁。但妖帝之血却化成业火冥海，将原本统一的大陆分成了伏龙国、千羽国和巨轮国。三个国家的妖师为抵御冥火侵袭，用赤珠组成万里结界以护卫大陆生灵。

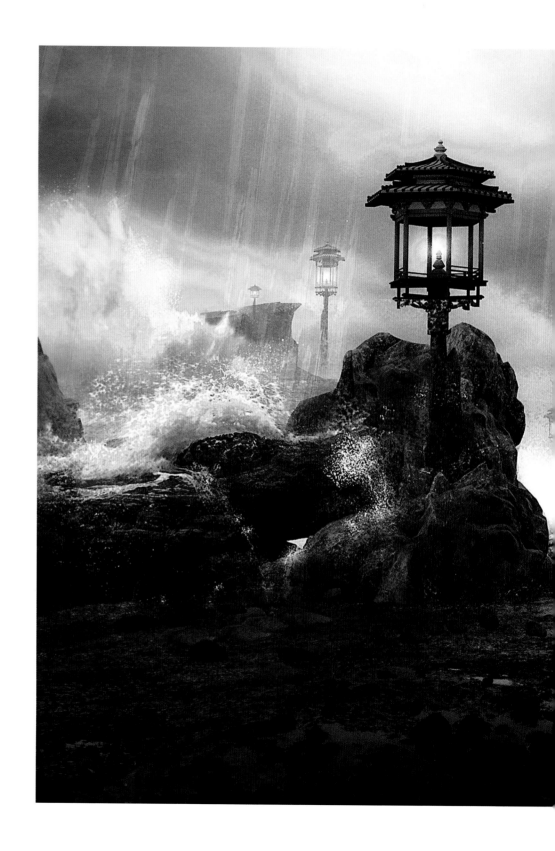

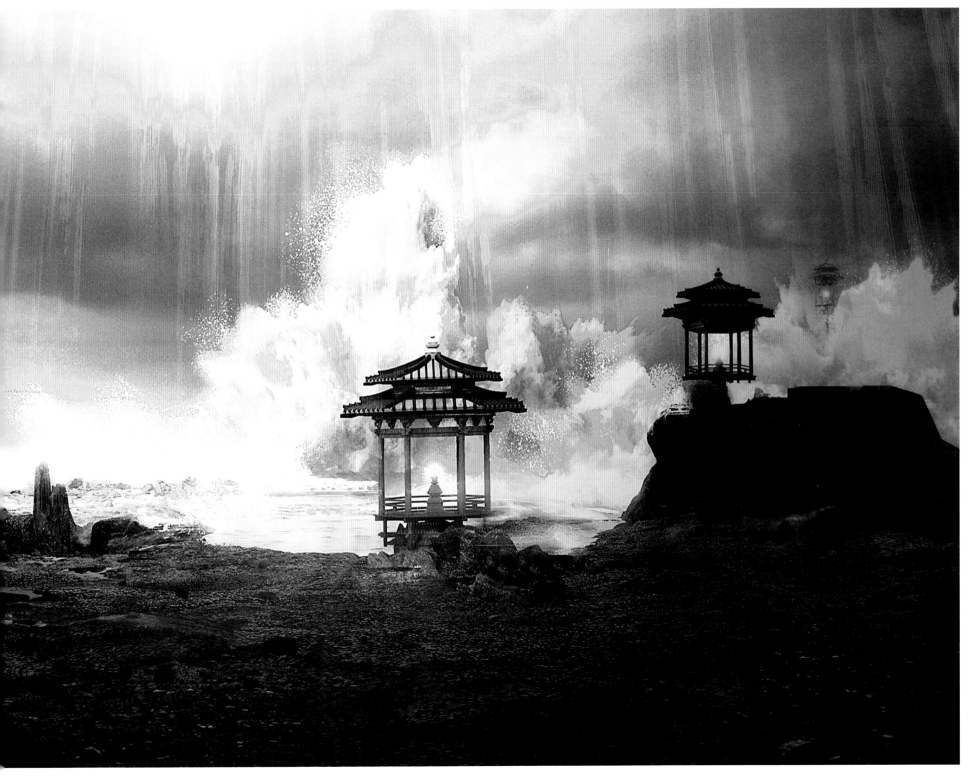

三个国家概况

伏龙国、千羽国、巨轮国，三面呈环抱之势，将冥海和巅峰谷包围了起来。这三个国家在气候和环境上都各有差异，从而人们体格和形貌上也各有不同。

外交关系

三个国家在五百年前巅峰谷之役后建国，并很快缔结了协约，决定在各国沿海区域共同排布赤珠，抵御冥海决堤的隐患。由于来自伏龙国的祁无极斩杀了妖帝，所以该国在三个国家中备受尊重、推崇。千羽国虽对伏龙国以礼相待，互有通商，却瞧不上巨轮国，觉得他们不通礼仪，是群蛮子组成的松散聚落。巨轮国也认为千羽国人都是些酸腐无力的文人士族，很是不屑。因此这两国之间少有外交及民间来往，是以三个国家间的共同事务全靠伏龙国在其中斡旋。

三个国家由于受冥海阻隔，难以通航，往来交流都依靠修筑的狭长栈道，从栈道所处位置到各国都城的这条通路上，每三十里设有一处驿站，便于国家高层间进行快马传书，互通情报——这些驿站由于也靠近冥海边界，除了进行外交文书的传递外，也承担了第一时间向上报告冥海情况的职责。

经贸形式

三国之间的货币制度都是银本位，以白银为主，也辅以一些黄金作为硬通货，但是皆没有发行纸币，多以银锭、碎银子来进行贸易和经济活动。在巨轮国内部，也存在着以物易物的经济方式。

巨龙羽全览图 坤与海四域位

巨轮国

千羽国

冥　　海

巅峰谷

伏龙国

巨轮国

概述

巨轮国地处世界的西方，离冥海边界最近，环境相对炎热，整体地貌类似于草原。政体架构更偏向部落。巨轮国的最高领导者被称为首领，最早的首领在四百多年前以武力征伐，收服了五大部族，融合并改造成了这个延续数百年的国家。由于游牧民族的属性，他们常常迁徙，是一个"移动的"国家。

信仰

巨轮国的主体信仰为泛灵论，认为动物、植物甚至是山水石头等无生命体，雷风雨电等自然现象都是具有意志、灵魂的，即"万物有灵"。也因此，他们的国家文化中有一种上古而来的图腾崇拜，每个成年男女身上都有一副图腾面具，平日里携带在腰间或背上，战斗时就戴在面部，获得一种精神上的加持。该面具象征着个体至高的尊严，任何人都不可破坏，若是同性破坏了面具就必须双方决斗，而异性破坏了面具则必须双方成婚。

外交

巨轮国人虽天生身体强悍，但也有短板，就是到了夜晚他们的视力变得极差，是以夜间他们少有外出。恶劣的生存环境造就了他们彪悍的民风，使得他们厌恶繁文缛节的外交辞令，对伏龙国和千羽国都较为疏远；更是极少发生与千羽国、伏龙国通婚的情况。

文化

巨轮国人的名字使用连名制，即父名承子或女姓，代代相传。动荡的生活方式锻造了他们的尚武精神，他们普遍教育水平不高，莽夫较多，好饮酒吃生肉，决斗赌博。同时也有一部分人极为擅于木工和铁器打造，制造出大量精良的战车和盔甲，并与伏龙国进行一些小批量的小型武器和生产工具的贸易。

政治

巨轮国实行最高领导人继承机制，即在原首领去世或退位后，从被合并收服的五大部族中选举出一位能力最强的部族领袖，担任新一任首领。首领对于五大部族之间的具体事务无管理权，但是如迁徙、战争等国务大事则由首领来主持。

地理与行政

巨轮国多为草原和戈壁荒漠，因此百姓的生产生活多以畜牧业为主。该国的土地面积在三个国家中最大，人口密度最低，并以部落作为行政区划，下设五大部落。

向阳古镇

剧中未直接出现巨轮国，却有向阳古镇的场景，可以窥见巨轮国风貌。

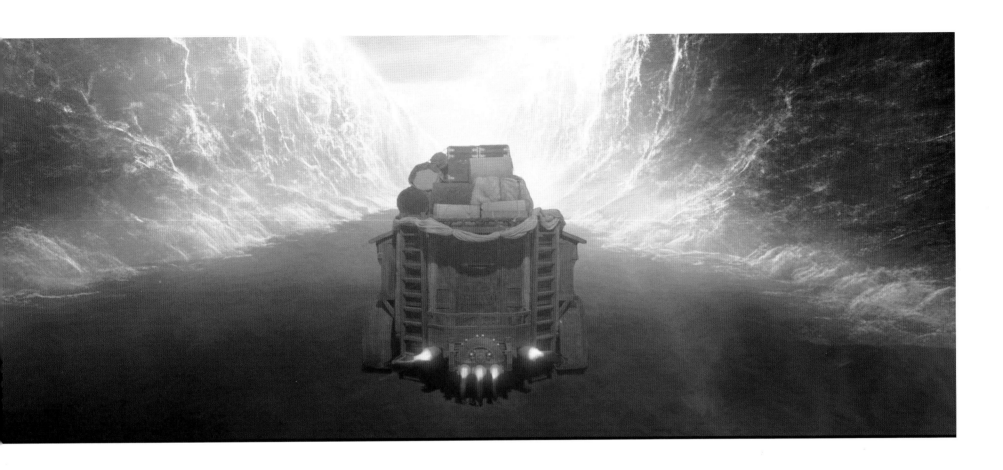

冥船

五百年前用妖帝之骨打造，带领妖师军团逃离离巅峰谷。后被拆解，船头被放置在祁家祠堂，部分船身则用于打造巨轮车。

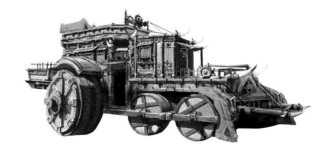

巨轮车　乘黄号

巨轮国中有一个很重要的器物，叫作"巨轮车"。它是由历代能工巧匠建造改良而成，一次可承载数百人，便于他们族群整体进行大规模的迁徙。传闻这车是五百年前巨轮国先祖用冥船的部分船身所造，可抵御冥火，车体内部由巨轮国的力士轮流发力，虽不能媲美传说中的神兽空岳古龙，但速度也比马匹要快很多。

千羽国

千羽城的很多植被是我们首次使用UE引擎制作的三维场景，在制作过程中，我们边探索边突破，遇到并解决了不少技术问题，最终顺利完成。虽然整个过程不轻松，但由此积累了很多宝贵经验。千羽城高耸入云、险峻的特质，更加深刻地突显了此地故事的不平凡。

概述

千羽国地处冥海的东方大陆，处处如仙境般鸟语花香。国民平常大多穿着素雅，仙气飘飘，好吟诗作对，舞文弄墨。因为千羽国的开国者王千羽有神力照拂，所以这个国家有一种制度及文化上的优越感，同时广开商贸，极为富庶。

信仰

千羽国的主体信仰为一神论。整个国家的百姓崇拜启灵神，认为正是启灵神于五百年前给予开国国王王千羽神力，才得以建立国家，更是得启灵神庇佑才使得国家富庶兴旺。但他们不知道神力自王千羽之后，仍然在世世代代的国王身上流转，甚至连每代的国王继承人都不知道。这是先祖与启灵神缔结的盟约，神给予国王神力，可以去开掘出更大的潜能，而国王则为神在人世间的容器。只有在国王决定将王位传承给继承人时，才会告诉他这个秘密。

真相是，除五百年前王千羽以神力救助了百姓（开山辟路、抵御冥海、点石成金等等）外，后来千羽国的国泰民安并非借助神力庇护，而是历代国王带领国民自力更生、艰苦奋斗才得以守住江山，绵延财富。历代国王作为启灵神识的容器，享有天下河山，却也是神的囚徒，体内神力一旦释放，便会被神识代替，失去自我意识。

法术体系

千羽国妖师的法术皆偏向于控制系，只是承载控制的东西不一样，有的人是飞剑，有的人是飞刀飞镖。妖师可凭意念在一定范围内控制手中兵器进攻敌人。此法需要较高的悟性和根骨，配合燃烧精元之力才能实现，并不是所有妖师都能学会。

政治

千羽国王位为世袭制，除了国王以外，实际上管理外交和政事工作的最高权力者为"国师"，国师同时兼太傅之职，自王子年幼时起便对其进行知识和道德教育。千羽国的都城因为其浓郁的文化氛围，吸引了文人雅士纷纷前来定居，日渐成为三个国家中名副其实的文化中心，也因为其优美的环境和百姓富庶的生活，被众人誉为"万城之城"。都城建筑高耸且轻巧，整体布局呈四方对称，排列整齐，并实行严格的坊市分离制度，居民区禁止经商，且设有宵禁。

地理与行政

千羽国中多山多湖，森林覆盖率高，从事农耕者较少，多以养殖业（养蚕、渔业、畜牧）和商业为主。气候四季温暖，降水均匀，是以境内各处百花似锦。该国的土地面积在三个国家中排名第二位，人口密度也居中间位置。该国以道府作为行政区划，下设九个道，各道之间在财税和军事等方面相对独立，中央的权力很大程度下放给各道进行自治。

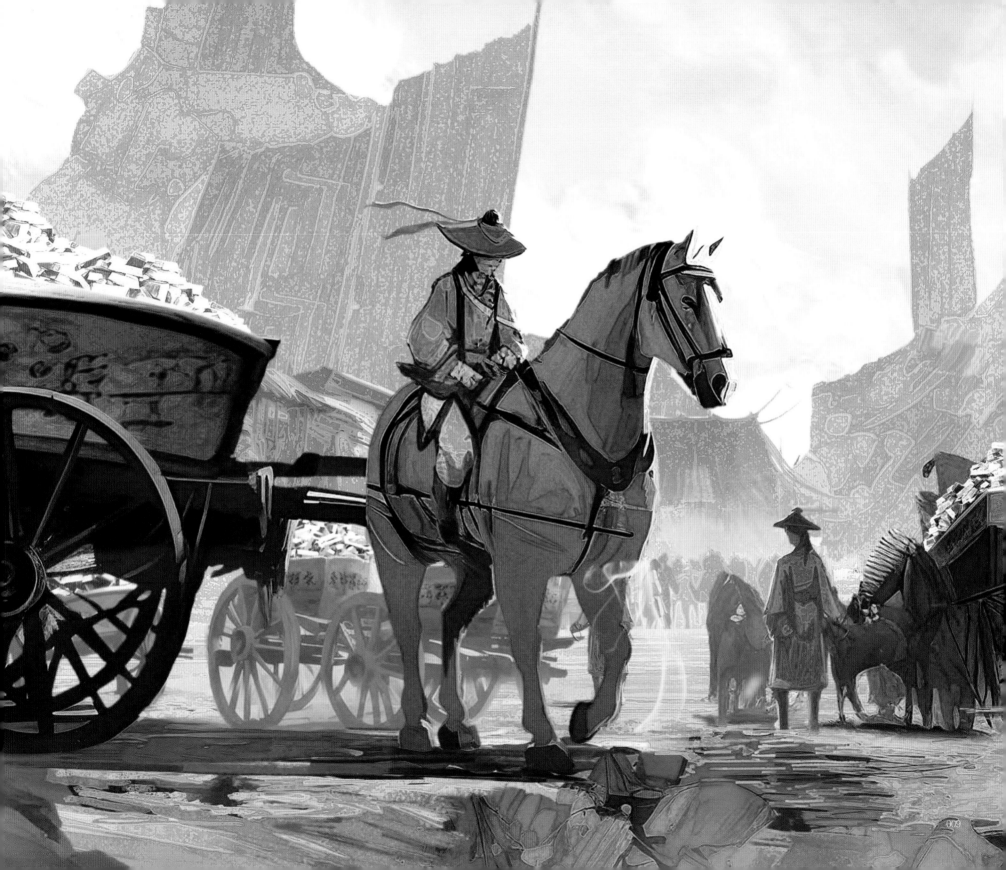

伏龙国

伏龙国四周山水环绕，河流纵横，大大小小的湖泊如璀璨的珍珠镶嵌在大地上。这里气候宜人，四季如春，自古以来为人杰地灵之地。主城伏龙城坐落在国家中心的一片平原之上，其他的城邦环绕，犹如众星捧月。伏龙城内规模最大的一条河道贯穿全境，空中鸟瞰如一条蜿蜒巨龙。伏龙国全貌方圆几十公里以全CG技术呈现，在3D特效制作上是一个庞大的工程。建筑资产方面我们制作了几十种不同样式、不同规格的建筑模型。整个场景80%被植被覆盖，就连十几公里外山上的植被也是使用实体树木模型。植被的数据量非常大，数以亿计的多边形计算对软硬件都是一个大的考验。

信仰

伏龙国没有主体信仰，有不少百姓怀有朴实的唯物观念。由于伏龙国妖师世代相传五大少年大战巅峰谷的传奇故事，国御妖师大多认同英雄史观，笃信强者才能在世界历史的进程中发挥出巨大作用。

文化

伏龙国的国御妖师考试本质上隶属于本国内的官员招考，但国御妖师的选拔并不局限于本国国民，三个国家会使用法术或武艺高强的人都可以前来报考。这是因为伏龙国是一个相对开放的国家，而巨轮国相对封闭，千羽国又瞧不上巨轮国，所以另外两国都不会有这等开放的选拔。国御妖师考核的位置在伏龙陪都的斗武场，斗武场内设有比武坛，是一个开放的巨大露天场地，可用于团体比赛，并在周围设置了千人席座位，每次比赛都接纳各国政要及民众前来观赛。每届的考试规则各有不同，由天罡殿四营队长提前进行合议，交由天罡殿、地煞殿、阎罗殿三大殿进行最终决定。通过选拔的考生由三大殿及元老会共同开会讨论决定人事安排。

政治

伏龙国和千羽国政治体制上大体相同，但千羽国是国王作为君主掌握实权，而伏龙国的皇帝（及皇室）只掌握虚权，处于统而不治的地位。伏龙国主要权力机构是伏龙陪都的三大殿：天罡殿、地煞殿、阎罗殿。三大殿最高领导者分别称为大师帅、大掌柜和掌事。在本故事开始时，天罡殿的大师帅为祁子鹭，地煞殿的大掌柜为祁老太（蒋锡慈），阎罗殿的掌事为支邪。

三大殿之间权力相对独立，相互监督制衡，他们的最高领导者由即将退位的三大殿领导者共同提名，并经元老会投票产生，一个任期为七年，没有任期次数限制。三大殿中的官员多为精通法术的国御妖师，但也有相当一部分为不懂法术的文职人员和武将。

在伏龙国的政治谱系里，除了三大殿外，还有一支不容小觑的力量，被称为"元老会"。该组织内部没有上下级关系，所有成员平等，对外的政令以民主提议并投票的方式进行确定。元老会主要负责对

三大殿的中高级领导者进行作风监督和巡查，防止他们结党、腐败、以权谋私等，并且在推举、更换三大殿最高领导者时行使投票权；元老会的任职人员基本由三大殿退下的中高级领导者构成。元老会的人员任期实行终身制，本故事中元老会有四位成员。

伏龙国有两个都城（两京制）。一个是皇帝及皇族所居住的都城，位于整个国家的中央腹地；另一个则是战时的陪都，即故事发生的主要场所。

法律法规

《伏龙律》是伏龙国内的主要法令，由阎罗殿在数百年间不断编纂、发展而成，共分为二十四卷，包含了刑法、民法、兵法、吏法、商法、农法（每部分各四卷）。此外，由天罡殿颁布的《国御妖师守则》，也是一部规范妖师行为和作风的重要条例。值得一提的是，伏龙国的法律法规，明确了赤珠的至高重要性和妖师与妖之间的敌对关系，如果有违反这两个律例的人，都将被处以刑罚。

经济

物产资源丰富和开放的贸易政策，使得伏龙国成为三个国家中最早建起完备货币体制的国家。而广阔的平原地形更是为贸易的流通，以及各地区的商业往来提供了极大的运输便利。

地理与行政

伏龙国多平原和丘陵，百姓生产以农耕为主。该国的土地面积在三个国家中最小，人口密度排在第一位。该国以州、郡、县作为行政区划，共有六个州，但财税军事等大政方针都坚持中央集权的原则。

国御妖师令牌

大师帅令牌

龙形令牌

普通妖师令牌

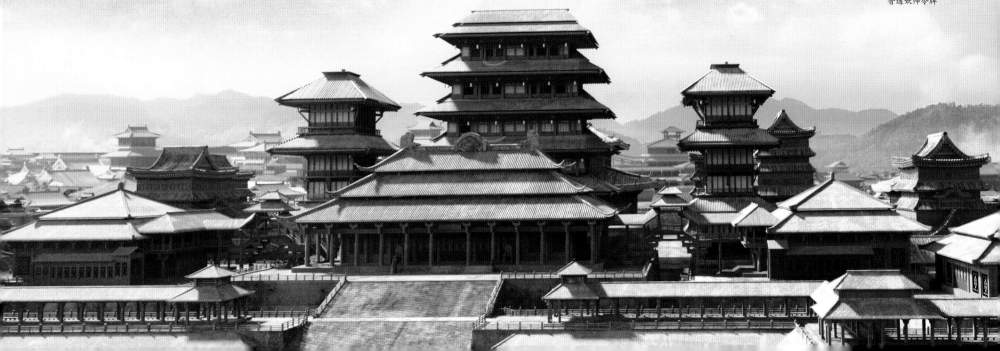

家族

几百年前，他们都是一块大陆上的子民，是以他们在天文历法、语言文字、度量衡以及算法等方面并没有本质上的区别，他们都继承了原有的徽记文化，每个大宗家族都有家徽。

● 设计思路

主要家族家徽参考中式图腾，结合中式瓦当样式创作。各家族家徽在设计上融入了代表各自民族属性的元素，图案布局疏密有致。配合从中式图腾元素中提取重组的各家族图案徽记，视觉上含蓄内敛，构成上与流畅飘逸的线条形成呼应，并运用色彩强化寓意，达到一目了然的视觉效果。

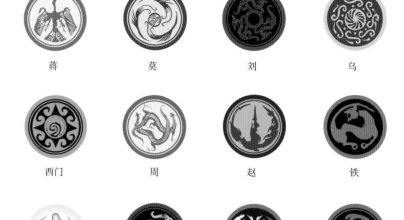

蒋　莫　刘　乌

西门　周　赵　铁

妙　夜　祁　成

▶ **美术组专访**

确定虎鹤作品的整体基调后，美术指导需要从设计角度为不同场景、家族和界域规划鲜明特点。这需要与编剧、导演紧密协作，达成统一的创作意图。

对场景，可以通过建筑风格和色彩进行区分。如人界场景选择古朴建筑和自然色彩，妖界场景选择夸张建筑和强对比色等。这可以体现两界不同的属性。例如，人界场景的建筑采用古朴的木石结构，色彩以棕黄和青绿为主；而妖界则选用赭红色为主色，建筑也以突破视觉的构成形式和异型结构为特征。如此区分了各个场景的视觉风格。

对家族，可以通过建筑、服装和徽记进行设计。如祁家以双生鹤为象征，其他家族也有独特的颜色和符号。观众可以从视觉上快速识别家族身份和势力。

通过这些层面，设计建筑、色彩和特征，体现家族和场景属性。选择连贯中带有异变性的设计方案，使视觉变化丰富而不破碎，达到平衡和统一，为观众完美勾勒奇幻世界。

我们与导演和编剧协同，定下每个场景和家族的属性方向。美术组再根据方向设计、构思视觉效果，并与导演磋商修改，最终，大家在理念、设计与最终呈现上进退得宜，达成共识。

祁门宗

五百年前祁无极斩杀妖帝，拯救苍生，祁家一时名声大噪，祁门宗便成为伏龙都城的名门望族，受世人尊敬。而后五百年间，祁门宗子孙一直看守冥海，护卫都城。

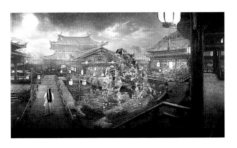

赵门宗

五百年前巅峰谷大战，赵门宗先祖赵翎燕是主力之一，独创的赵家枪法精妙绝伦，横扫千军。赵门宗曾在伏龙都城与祁门宗齐名，赵家军更是守卫都城的精锐部队。宗主赵昊天之妻为捉妖而死后，赵昊天心灰意冷，告老还乡，赵门宗从此没落。

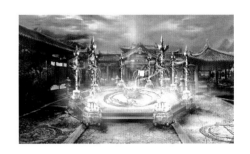

乌门宗

五百年前乌家先祖乌暮雨与赵家先祖赵翎燕是结拜兄弟，但因赵翎燕失误，乌暮雨命丧黄泉。大战归来，赵家封官加爵，乌家却被遗忘，乌赵两家从此结下世仇。乌家后人乌里丹担任国御妖师队长，一心想报复赵家。

莫门宗

莫家是中医世家，以救死扶伤为己任。五百年前莫家先祖莫千愁在巅峰谷大战中战死，莫门宗虽得到嘉赏，但莫家子孙并未追逐名利，驰骋官场。莫家后人莫谷子成了国御妖师队长，继承了莫家绝学"寻千丝"。

虎·鹤之神

五百年前的巅峰谷原本是座神山，乃瑞兽山神居住之所。那些在后世横行的妖怪，当初有些甚至是保护四海、滋养万物的神明，日夜为百姓祈福，护佑四方平安。其中的白虎便是守护巅峰谷的强大神明，有呼风唤雨的法力。

在巅峰谷之巅的双生山中，栖居着大山神——双生鹤，它有驱疾去病之能，甚至可以起死回生。同时，双生鹤以法器金刚橛守护着四海之源的泉眼。祁无双拔出金刚橛杀死了双生鹤，导致泉眼被邪气所污，化成冥焰喷涌而出，众神明元神被污染，化作众妖，世间也被冥海重创。

▼ 编剧专访

在创作初期，我们也查阅和参考了《山海经》《搜神记》中的一些神话传说和妖怪图谱，例如，故事开端的九尾白虎就是参考了《山海经·西山经》中记载的昆仑山神明「陆吾」。

自五百年前巅峰谷之役后，妖才诞生在这个世界上。妖的能力按照修行的年头从低到高大体分为六个等级：

妖怪（如山鬼、蜂妖），修行10—50年

妖魔（如血咀妖），修行50—100年

妖尊（如黑风），修行100—300年

妖宗（如百花山巨蜂妖、驳妖），修行300—500年

妖王（如狼妖王），修行500—1000年

妖帝（如祁无双）

此外，并不是所有的妖都修成人形，但多数妖以幻化成人形为乐。在人们的语境里，它们都被称为"妖怪"，只有那些有丰富战斗经验的妖师才能够分辨出妖怪的等级。

国御妖师研发的现妖符能够快速地分辨出妖的等级：该符咒贴在妖怪身上则显现出黄色，贴在妖魔身上则显现出绿色，贴在妖尊身上则显现出红色。

达到妖尊级别及以上的妖，皆为巅峰谷曾是圣山时的仙兽，在祁无双斩杀双生鹤后，被爆发的冥海诅咒侵袭，堕落成了妖。而在巅峰谷之役后数百年间出现于人间的妖怪和妖魔，则是因为本就心术不正的人或动物元神受冥海飘散到世间的邪恶之气所侵染，加以修炼而变成的。

由于绝大多数妖怪都是奸邪歹毒之徒，以吸食人的精元、元神为生，是以人与妖之间在数百年间势不两立。

▶ **美术组专访**

《虎鹤妖师录》世界观极为宏大，涉及神话传说、古风世界、人、妖、神等元素。为使这样广阔的世界观更加立体和真实，剧作巧妙地运用了许多细节设定。在美术制作过程中，最大的难题应该是中国传统神妖描述与现代奇幻的视觉风格的融合。这需要在两种截然不同的审美之间寻找平衡点，既要体现中国传统文化中的精髓，又要符合现代青少年的审美与想象，这必定是一项极具挑战的任务。

妖怪

血咀妖

黑风

巨蜂妖

驳妖

狼妖王

窃脂

妖帝

妖师

伏龙国、巨轮国、千羽国都有国御妖师这种官方捉妖师的职业，只是称呼和职位各有不同，如巨轮国的国御妖师往往被称为"巨轮力士"。

在伏龙国，妖师整体上分为民间妖师、赏金妖师和国御妖师三类。

民间妖师没有经过认证，依靠自身或者家族势力获得使用和控制法宝的能力，同时他们获得法力并不用于捉妖，而是对自身或他人生活进行简单的协助。

赏金妖师指的多是以承接天罡殿发出的妖怪悬赏令，抓捕妖怪换取赏金为生的民间妖师。

国御妖师则是经过都城内相关考核，被官方认可的具有官员资质的正牌妖师。另外，每个国御妖师都配有一块国御妖师令牌，作为身份的证明。他们有权使用境内各处驿站，并免费居住在各城市的妖师客栈中。

每个人的人体内都有阴阳二气，二气融合后便产生了真气，真气产生之后会在丹田内储存起来。随着时间的流逝，大部分真气通过新陈代谢而释放出去，小部分会在丹田内结成精元。

修真之人/妖（法术使用者）能在先天元气未耗完之前，通过修炼，积攒精元以培根补本。燃烧精元会在短时间内获得巨量的真气，使人产生超乎正常的力量，也就是俗称的法力。而更甚者，可以将精元传递给手中的武器，使得武器力量大增；或者以精元锻造武器，创造出具备法术能力的法宝。未修炼法术提升精元的普通人精元为白色；修炼到一定阶段精元可从白色变为蓝色；万年神力者能够将精元完全燃烧，游走在生死边界，力量强大，用精元操纵上古神器。

更强大的法宝在神力的帮助下甚至能够通灵，具备人类意识与形态，如一眉和大老爷。同时，修炼法术者在掌握法宝时，也会以自身的精元结合法宝本身的法力，施展出新的法术。

人和妖的体内都还有一种名为"元神"的东西，它主宰意识的魂魄。如果元神受创，轻则恍惚失神，记忆缺失，重则沦为行尸走肉，浑噩度日。而若元神被彻底损毁或被法力夺取，那么作为载体的肉身也会很快干瘪萎缩，导致受害者暴毙。

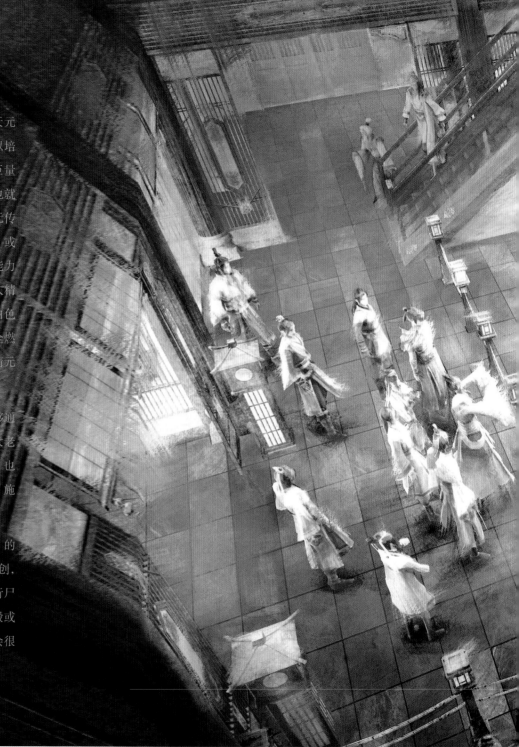

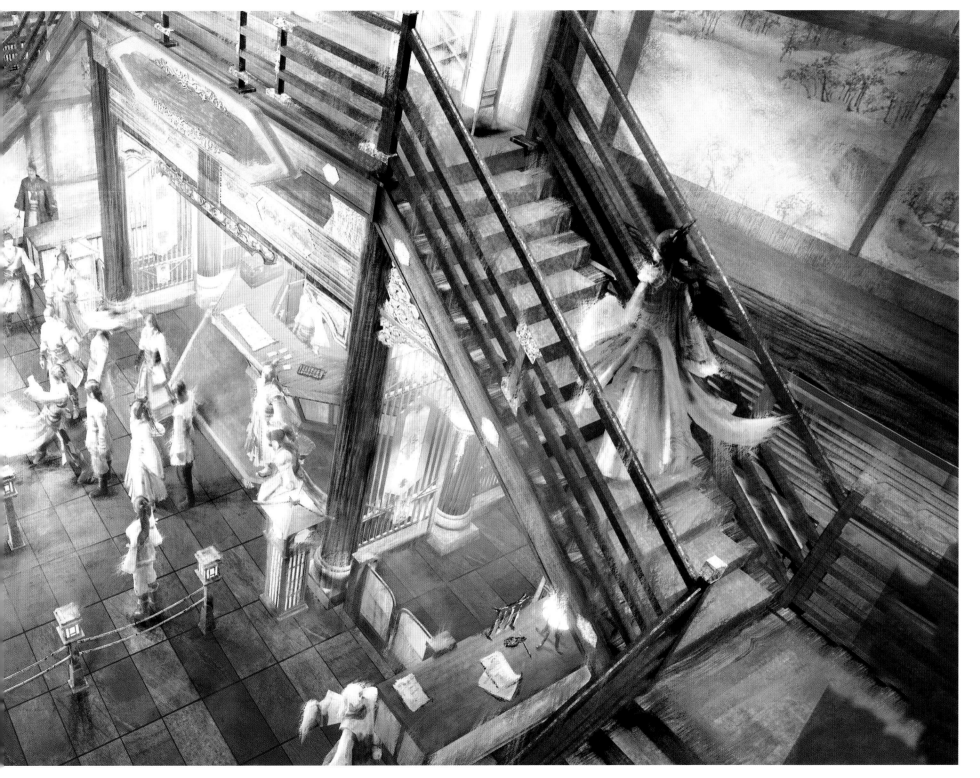

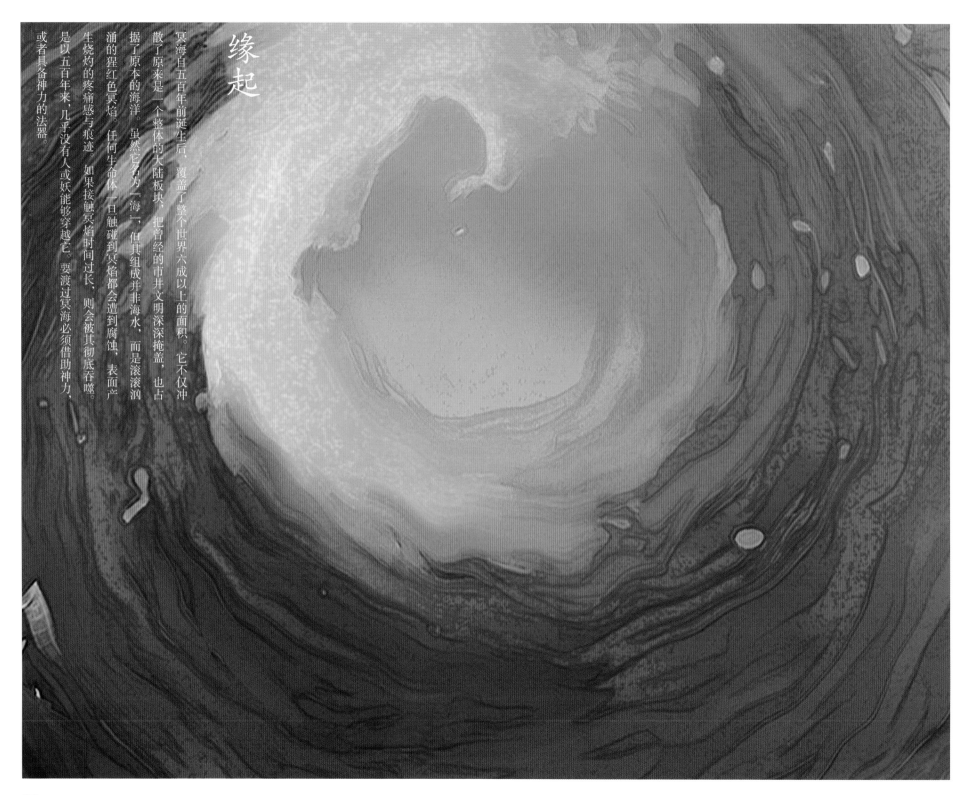

缘起

冥海自五百年前诞生后，覆盖了整个世界六成以上的面积。它不仅冲散了原来是一个整体的大陆板块，把曾经的市井文明深深掩盖，也占据了原本的海洋。虽然它名为『海』，但其组成并非海水，而是滚滚汹涌的猩红色冥焰。任何生命体一旦触碰到冥焰都会遭到腐蚀，表面产生烧灼的疼痛感与痕迹。如果接触冥焰时间过长，则会被其彻底吞噬。

是以五百年来，几乎没有人或妖能够穿越它。要渡过冥海必须借助神力，或者具备神力的法器。

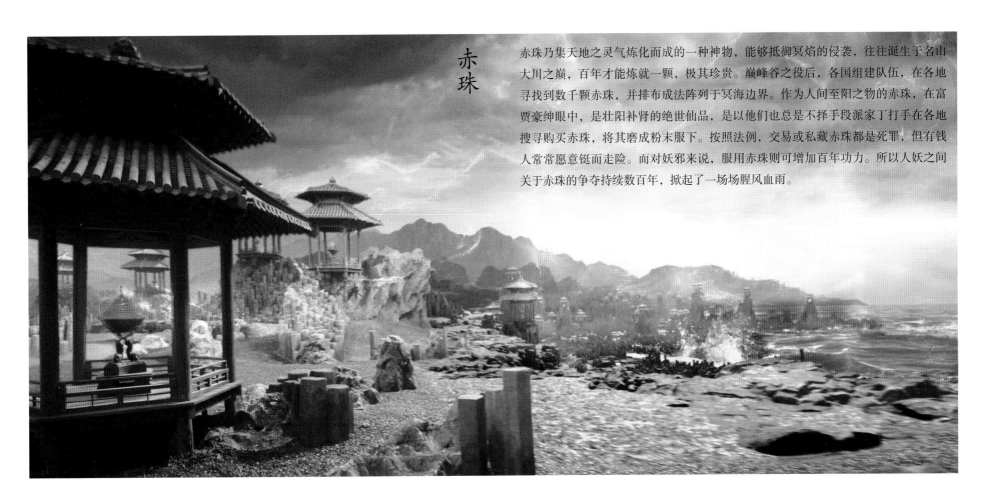

赤珠

赤珠乃集天地之灵气炼化而成的一种神物，能够抵御冥焰的侵袭，往往诞生于名山大川之巅，百年才能炼就一颗，极其珍贵。巅峰谷之役后，各国组建队伍，在各地寻找到数千颗赤珠，并排布成法阵列于冥海边界。作为人间至阳之物的赤珠，在富贾豪绅眼中，是壮阳补肾的绝世仙品，是以他们也总是不择手段派家丁打手在各地搜寻购买赤珠，将其磨成粉末服下。按照法例，交易或私藏赤珠都是死罪，但有钱人常常愿意铤而走险。而对妖邪来说，服用赤珠则可增加百年功力。所以人妖之间关于赤珠的争夺持续数百年，掀起了一场场腥风血雨。

冥海边界伏龙湾，每十几里均有一座几十米高的木制塔台，每个塔台顶端都放置了发出红色光芒的赤珠，塔台赤珠遥相呼应，这便是组成隐形帷幕的赤珠法阵。

为阻止冥海侵袭，各国妖师缔结盟约，用赤珠打造法阵封印冥海，保护大陆万民。至此，山河无恙，天地安康。

巅峰谷大战的五百年后，伏龙湾塔台赤珠破裂，辽阔浩渺的海面上掀起红色巨浪向陆地奔涌而来，巨浪燃着赤焰，所到之处皆成一片火海。法阵时隐时现，此时冥海随时有决堤危险——五百年来从未有赤珠破裂之事。

赤珠

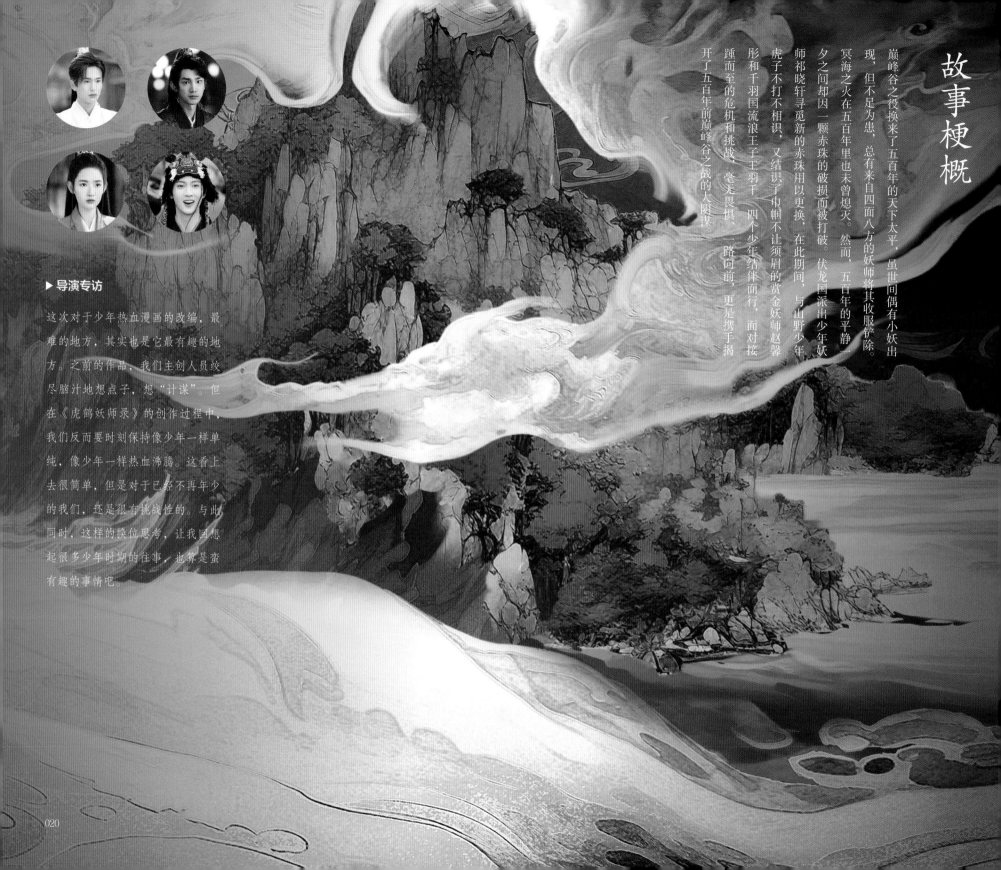

故事梗概

巅峰谷之役换来了五百年的天下太平，虽世间偶有小妖出现，但不足为患，总有来自四面八方的妖师将其收服铲除。然而，五百年的冥海之火在五百年里也未曾熄灭。一夕之间却因一颗赤珠的破损而被打破。伏龙国派出少年妖师祁晓轩寻觅新的赤珠用以更换，在此期间，与山野少年虎子不打不相识，又结识了巾帼不让须眉的赏金妖师赵馨彤和千羽国流浪王子王羽千，四个少年结伴而行，面对接踵而至的危机和挑战，毫无畏惧，一路向前，更是携手揭开了五百年前巅峰谷之战的大阴谋。

▶ 导演专访

这次对于少年热血漫画的改编，最难的地方，其实也是它最有趣的地方。之前的作品，我们主创人员绞尽脑汁地想点子，想"计谋"。但在《虎鹤妖师录》的创作过程中，我们反而要时刻保持像少年一样单纯，像少年一样热血沸腾。这看上去很简单，但是对于已经不再年少的我们，还是很有挑战性的。与此同时，这样的换位思考，让我回想起很多少年时期的往事，也算是蛮有趣的事情吧。

第二章

入云村

赤珠破裂，赤珠法阵的威力有所减弱，冥海蔓延，祁晓轩受命前往九曲山寻找新的赤珠。中途遇山鬼阻拦，祁晓轩击杀众山鬼。

祁晓轩护送赤珠途中，与虎子初遇。虎子乔装设陷阱迷晕众妖师，抓住祁晓轩，并将赤珠调包。虎子误把赤珠带到入云村，引来血咀妖抢夺。赵馨彤追拿血咀妖而来，虎子、祁晓轩和赵馨彤三人合力打败妖邪，拯救村民。

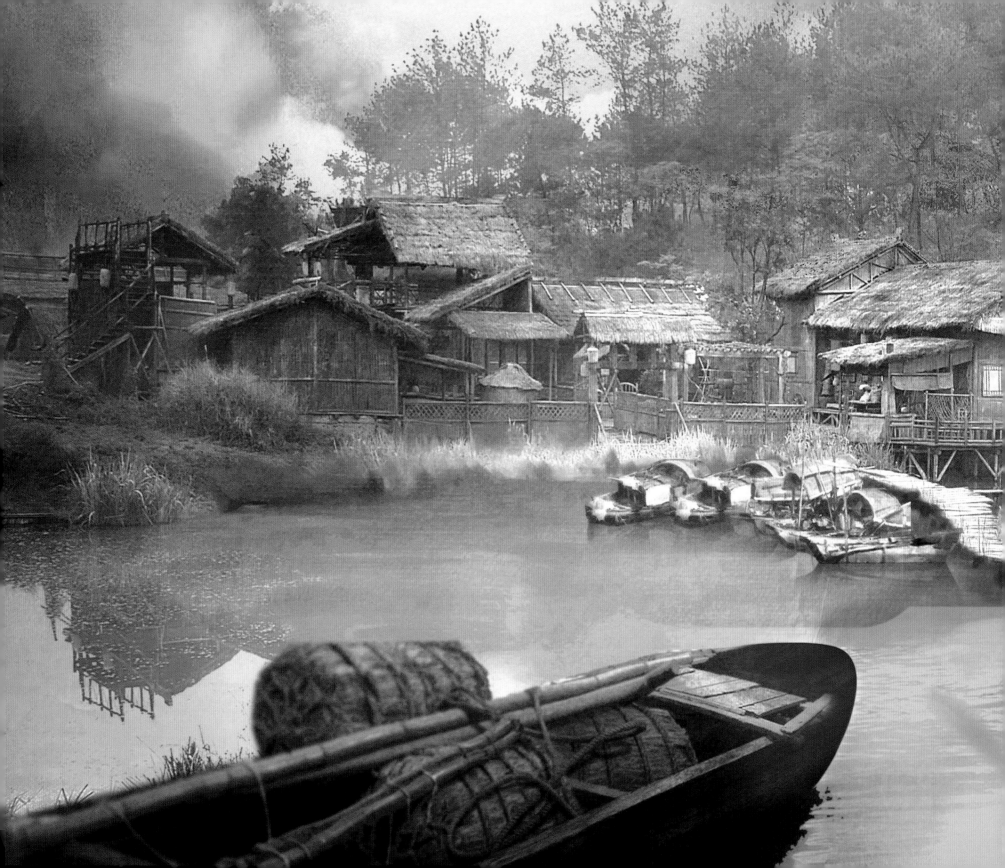

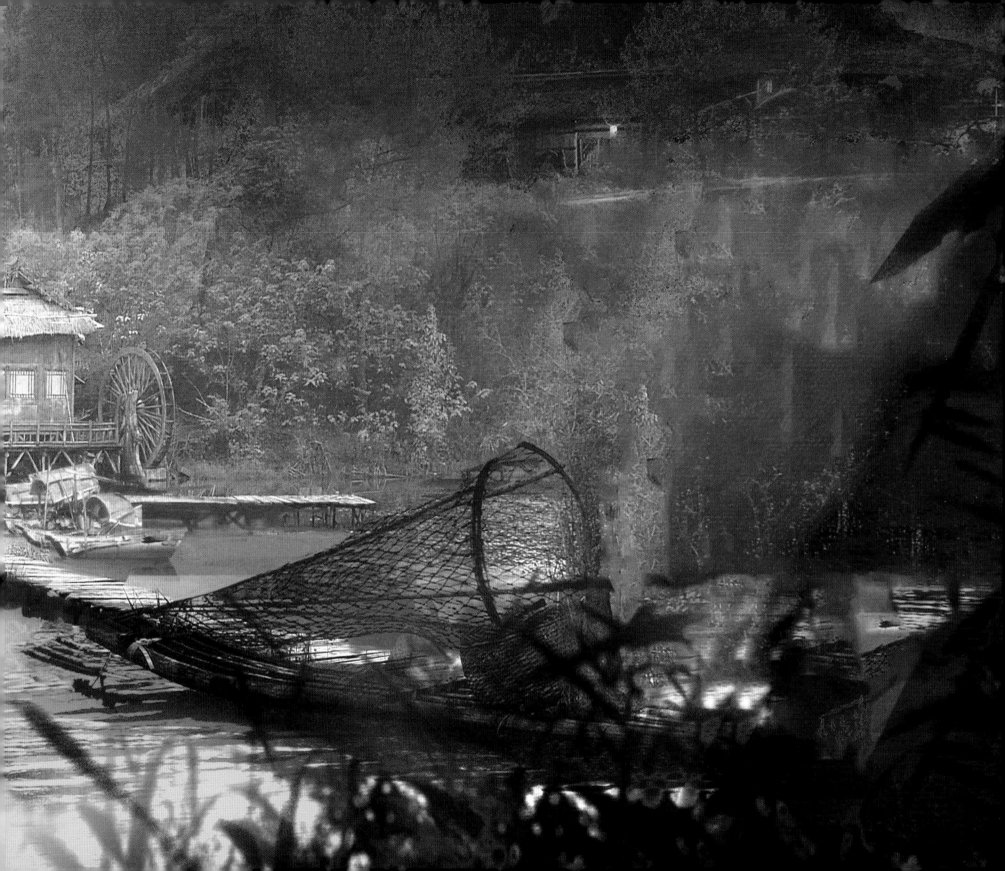

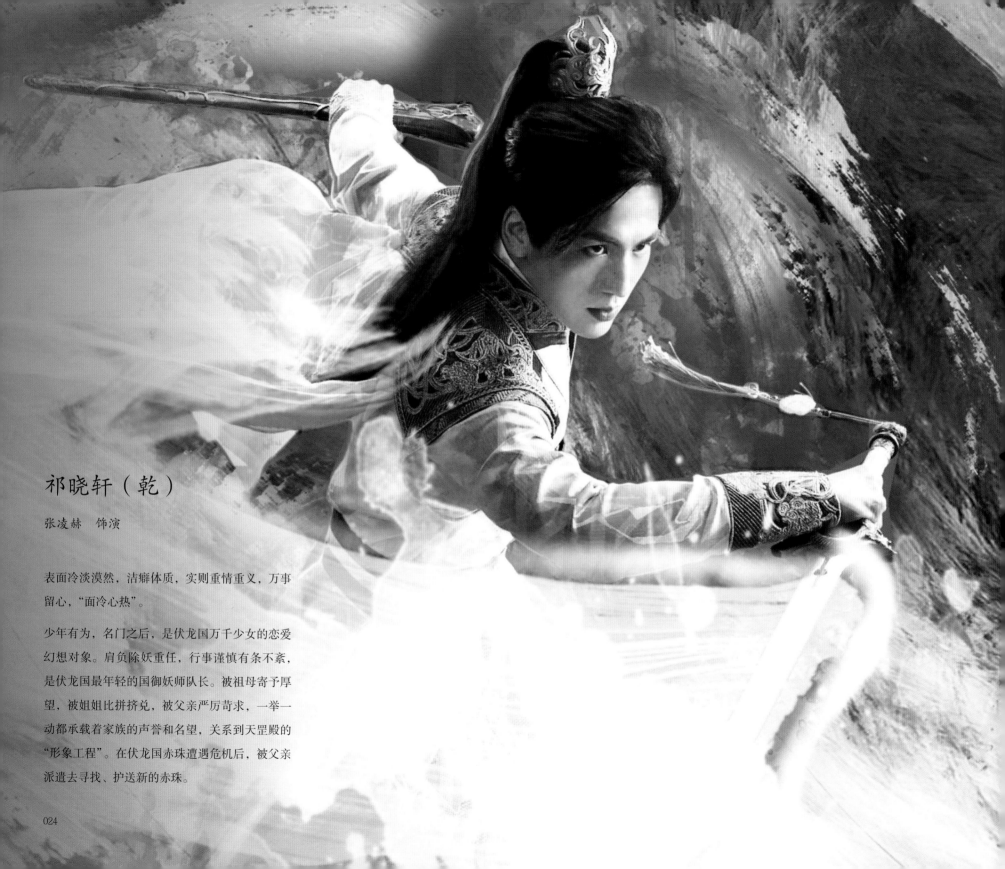

祁晓轩（乾）

张凌赫　饰演

表面冷淡漠然，洁癖体质，实则重情重义，万事
留心，"面冷心热"。

少年有为，名门之后，是伏龙国万千少女的恋爱
幻想对象。肩负除妖重任，行事谨慎有条不紊，
是伏龙国最年轻的国御妖师队长。被祖母寄予厚
望，被姐姐比拼挤兑，被父亲严厉苛求，一举一
动都承载着家族的声誉和名望，关系到天罡殿的
"形象工程"。在伏龙国赤珠遭遇危机后，被父亲
派遣去寻找、护送新的赤珠。

长剑

● 设计思路

祁晓轩长剑取自敦煌壁画——唐式八字形剑格长剑，结合传统云水纹样、祁家图案徽记，以当代审美方式呈现。

紫金狼毫
大老爷 李彧 饰演

紫金狼毫笔由五百年前巅峰谷上的神明——白虎制作而成。祁无极因无意间闯入白虎居所，冒犯神明，被白虎罚去拔神兽饕餮的毛发制作画笔。这便是紫金狼毫的由来。紫金狼毫由神兽毛发制成，又被注入神力，可幻化人形，最终成了五百年来辅佐祁门宗子孙的师父，名唤"大老爷"，也就是祁晓轩现在的师父。紫金狼毫在毛笔状态时，是用于战斗的武器，祁晓轩可用它使出"锁墨术"，挥洒而出的水墨犹如链条般束缚住对方手脚；而化为人形时，紫金狼毫便是喋喋不休的老顽童——大老爷。

● 设计思路

道具紫金狼毫主体选用湘妃竹，笔头呈笋尖式，以鹿毫为柱心，麻纸裹柱根，兔毫为外披。依唐式鸡距笔结合金镶玉、云龙纹等传统元素点缀而成。

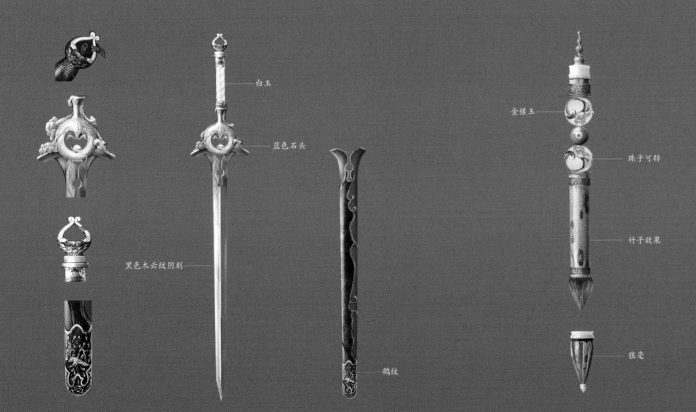

白玉

蓝色石头

黑色木云纹阴刻

鹤纹

金镶玉

珠子可转

竹子效果

狼毫

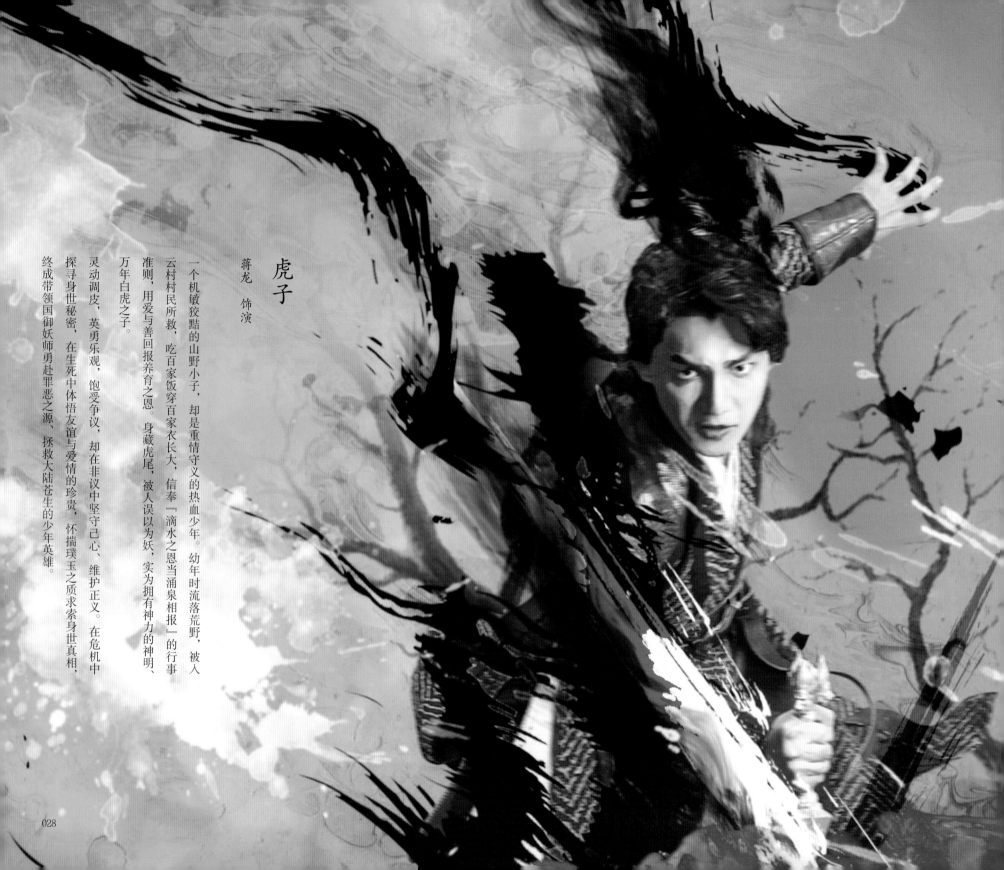

虎子

蒋龙 饰演

一个机敏狡黠的山野小子，却是重情守义的热血少年。幼年时流落荒野，被入云村村民所救，吃百家饭穿百家衣长大，信奉「滴水之恩当涌泉相报」的行事准则，用爱与善回报养育之恩。身藏虎尾，被人误以为妖，实为拥有神力的神明、万年白虎之子。

灵动调皮、英勇乐观，饱受争议，却在非议中坚守己心、维护正义。在危机中探寻身世秘密，在生死中体悟友谊与爱情的珍贵，怀揣璞玉之质求索身世真相，终成带领国御妖师勇赴罪恶之源，拯救大陆苍生的少年英雄。

028

采用粗粝感的波纹纹钢以及奇异的兽首雕刻刀柄，凸显虎子的性格特点与独特身世。

钢雕

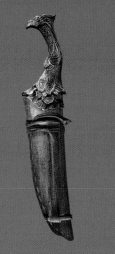
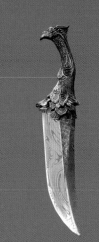

金刚橛

● **设计思路**

有三个进阶阶段，以红青金三色区分，使用传统变形图案结合自制兽首模型设计、现代螺旋元素创作。

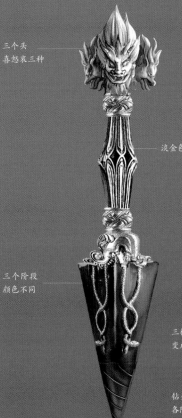

三个头
喜怒哀三种

淡金色

三个阶段
颜色不同

三棱柱渐变成圆锥

钻头部分旋转，各阶段由缓到急

金刚橛原是五百年前巅峰谷上大山神双生鹤用于镇守四海泉眼的神器，后被怨念污染，成了劈开冥海的关键法器。月圆之夜是金刚橛能量最旺盛之时。金刚橛不同于一般的刀、枪、剑、棍，本质上是件有生命的法宝，只是它并没有神志。

激活金刚橛的力量必须经历三个阶段：物质橛、菩提心橛和智慧橛。

物质橛：这个阶段的金刚橛，通体红色，质地像普通的金属，需要用它来战胜妖宗以上级别的妖邪，才可激活力量。

菩提心橛：此阶段的金刚橛，通体青色，已经可以展现出强大的神力，持橛者能和世间的顶尖法宝相媲美，但是仍不具有震撼天地的神力。持橛者需破除内心的执念魔障，战胜所闻所见的幻影和妄念，才可激活力量。

智慧橛：金刚橛的终极阶段，通体金色，这一关隘是最难突破的，不再是力量上的抗衡，而需要持橛者摆脱肉身限制，达到天人合一的精神觉醒状态，彻底激活金刚橛，从而获得无上神力。

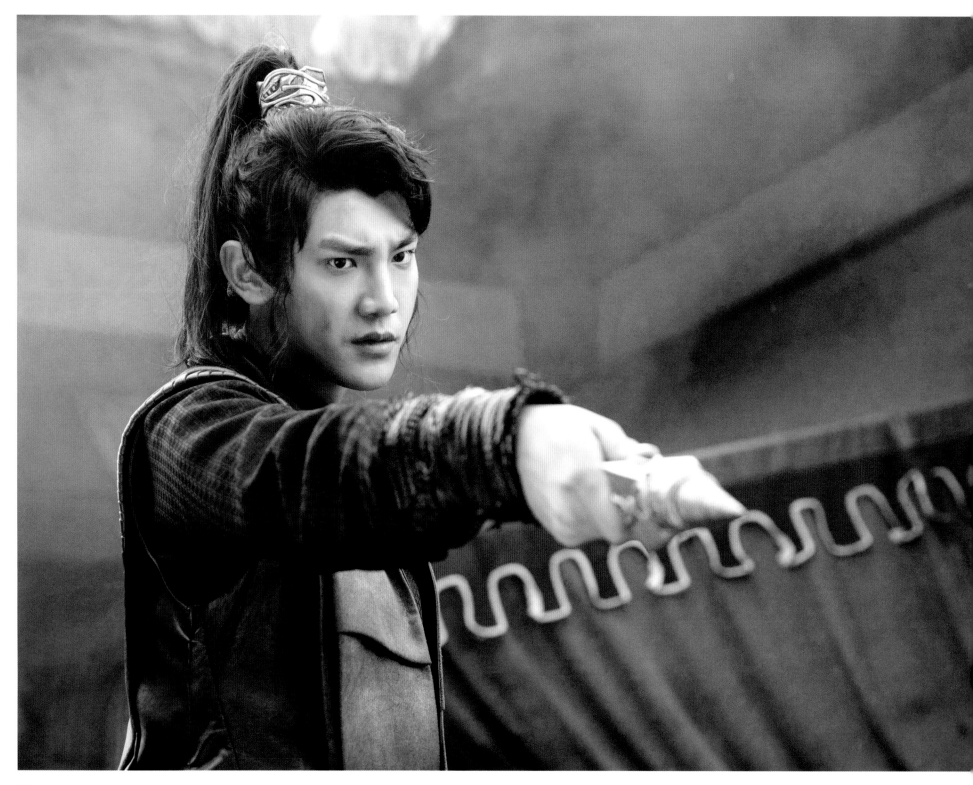

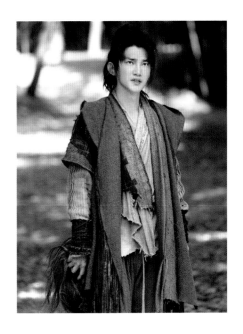

▶张凌赫专访

祁晓轩和虎子从不打不相识到一起突破艰难险阻，相互之间结成共同成长的友情。因为祁晓轩是国御妖师，他的责任就是铲除所有的妖，但他慢慢发现，原来不是所有的妖都是坏的，妖也有善良的，人也有邪恶的，不能武断地认为所有的妖都该杀。在和虎子的友谊里，他相当于重塑了自己的世界观和善恶观，这是难能可贵的。

▶蒋龙专访

虎子是一个非常阳光的大男孩，我觉得和我相似之处是热情且具有正义感。虎子在成长过程中会遭受一些误解和偏见，这和他的原生家庭有一定关系，但他都会用微笑化解，相信美好，相信人间自有温情在，也得到很多朋友相助。虎子在经历了生死考验后还是一心向好，相信世间是温暖的。

接到角色时，心情非常激动、兴奋、惊喜，也很紧张。我觉得这部戏非常好，人物也非常有趣。虎子像孙悟空一样充满热情和正义。紧张是因为第一次接触这类题材。

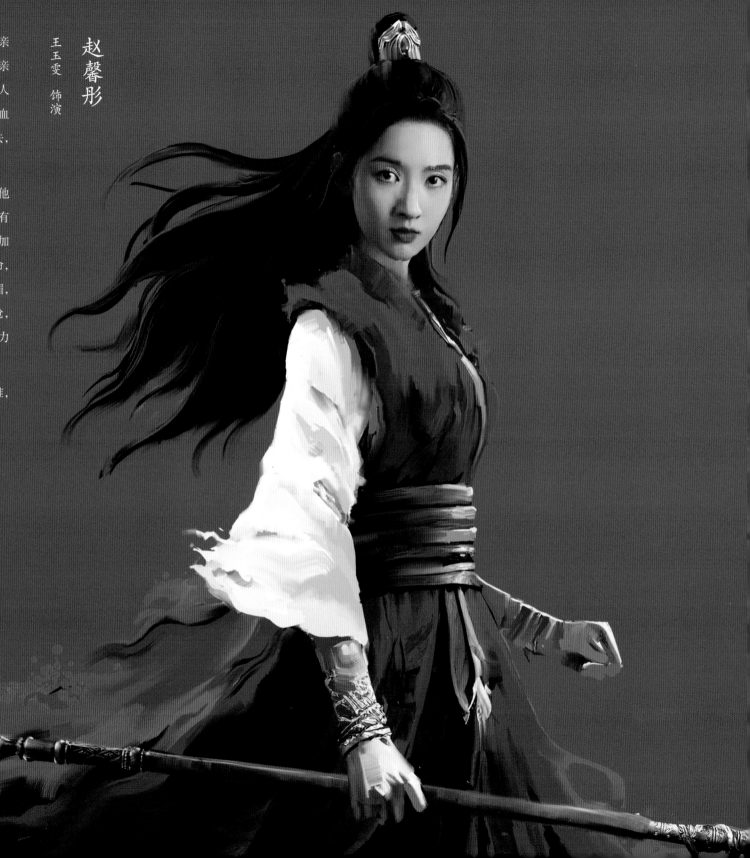

英姿飒爽、雷厉风行的赏金妖师，在父亲
面前却是一个秀外慧中的闺阁小姐。父亲
遵循妻子遗愿，不让女儿学武，恐步二人
后尘。但人为的禁锢终究敌不过融于骨血
中的妖师之魂，她背着父亲偷学赵家枪法，
走上杀妖斩邪的妖师之路。

父亲战死后，走向没落的赵家更是遭到他
人的诋毁侮辱。她作为赵家独女，将所有
的脆弱掩埋，没了往日的冒进，变得更加
成熟睿智，一力承担起光复家族的使命，
不达不休，无所畏惧。为重振赵家门楣，
她手持以父母武器熔合锻造的百玄梨花枪，
前往都城考取国御妖师，成为团队中的力
量担当，行事果敢、坚强独立。

伏龙危机中，她奋勇杀敌，救百姓于危难，
被推选为国御妖师的大师帅。

赵馨彤

王玉雯 饰演

赵家梨花枪 雌雄双枪

● 设计思路

梨花枪源自中式传统长枪。长枪正式诞生于隋末唐初之际，两边有刃，可以刺，也可扫或劈，是矛的替代物。结合传统纹样、赵家图案徽记混合现代构成方式呈现。

百玄梨花枪

原为『雌雄双枪』，由一眉仙子打造而成，两把枪外观无异，但功能、威力大不相同，雄枪刚劲有力，雌枪飞燕游龙。在对战血咀妖和妖宗黑风时，枪身断裂。后被一眉仙子重新锻造，雌雄双枪融为一体，威力大增。战斗时枪身甩出数道银光，似朵朵梨花，寒光锐气，势如破竹，因此取名『百玄梨花枪』。

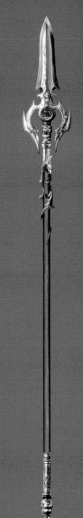

半边花纹浅金色，三孔

梨花

金色梨花枝

可伸缩

枪套

可翻开

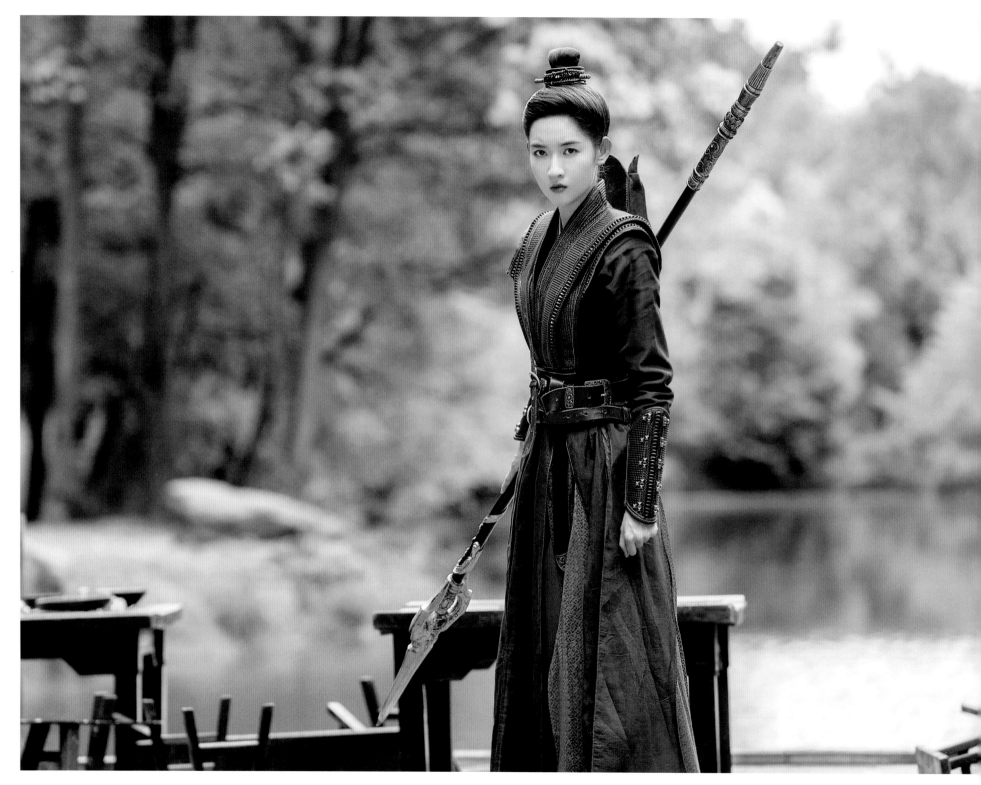

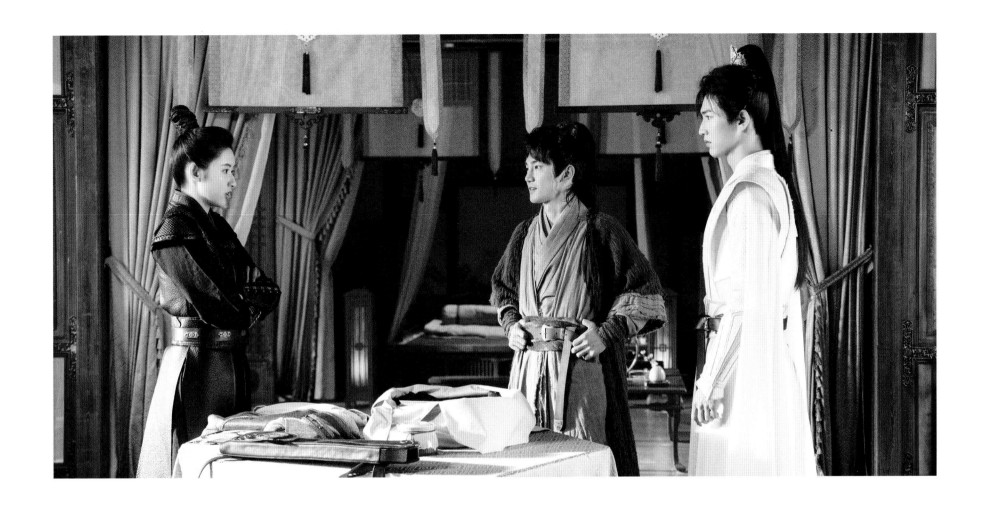

▼ 王玉雯专访

赵馨彤的武力值一直在进阶，她就像主角团里的战士，永远冲在最前面，永远在解决问题。她的责任感让她勇敢无畏，同时她也有一颗非常柔软的心。她几乎失去了所有的亲人，这让她更加珍惜身边的朋友。在降妖除魔的成长道路上，她又生出对天下苍生的悲悯之心，最后为了给所有人一个安稳的世界牺牲了自己。她是一位勇敢且内心温柔的女性。

我想用十二个字来概括赵馨彤：勇敢无畏，善良坚定，心怀大爱。

▼ 张凌赫专访

祁晓轩和赵馨彤的友情是欣赏居多，因为馨彤跟晓轩都是出自名门正派世家宗族。馨彤的家族败落，决定考取国御妖师、重振家门，这种精神和行为是晓轩非常欣赏的。两个人的价值观相近，都肩负着守护家族名誉的责任。

▼ 美术组专访

赵馨彤的长枪有几次变化，视觉上很神秘，而且长枪的长度较长，实际拍摄时难以操作。这需要修改，在不损神秘感的前提下提高拍摄的可操作性。因此长枪加入了伸缩属性，以适应在不同环境下的呈现以及使用。

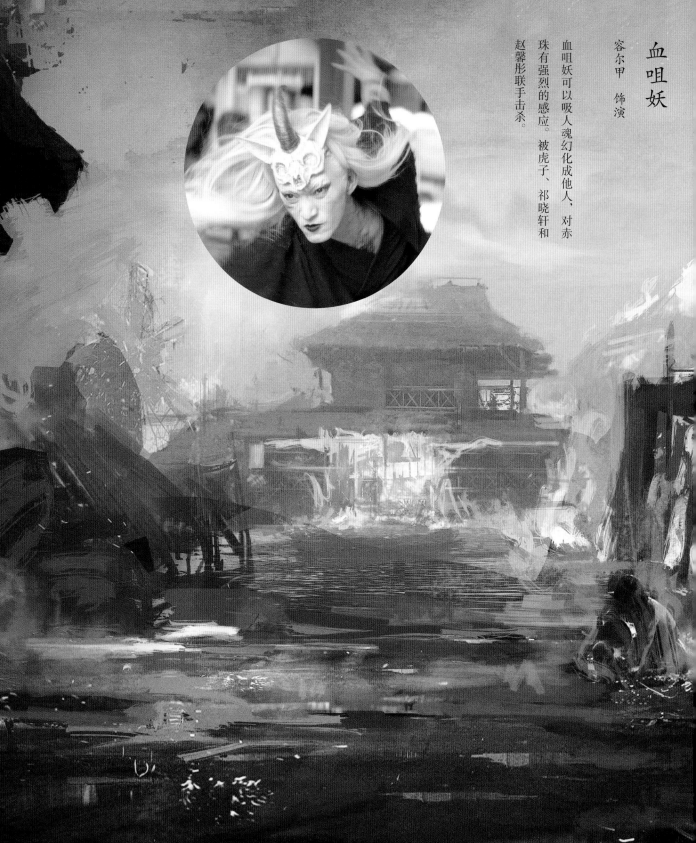

《虎鹤妖师录》改编自同名漫画，漫画与影视剧表现手法差异很大。从美术角度，在某些场景的呈现上会借鉴漫画元素，增加影视剧对于原著党的亲和力，但也面临实际搭建与方案落地的困难。

第一，在规划场景结构和色彩上可以借鉴漫画。漫画场景设计夸张奇幻，色彩也明快。这种设计可以体现作品的奇幻风格，影视剧在规划场景和色彩布局时可以参考，但也要考虑实景拍摄的难度，需要适当调整。

第二，人物和妖兽造型设计也会借鉴漫画，但也面临可操作性的限制。漫画中的人物造型和妖兽设定往往非常夸张，影视剧在设计时，必须在视觉效果和可操作性之间权衡。例如，漫画中白虎真身现九条夸张的银色巨尾，剧在设计这个造型时，也采用了九条银尾的概念，但为了满足视觉效果和银幕呈现的需求，把银尾设计得更灵动流畅。

第三，特定镜头的视角和布局也可借鉴漫画的构图手法，但难免面临影视语言上的变化。某些漫画帧的视角选取和布局手法，可以给影视场景设计带来灵感，但最终也需要根据电影美学原理做出调整。

综上，《虎鹤妖师录》的美术设计在场景、道具、妖兽呈现等方面或多或少借鉴了原作漫画，但也难免面临影视剧创作实操的种种难度与局限，我们力求达到视觉效果和可操作性的完美结合。

血咀妖

容尔甲 饰演

血咀妖可以吸人魂幻化成他人，对赤珠有强烈的感应。被虎子、祁晓轩和赵馨彤联手击杀。

八宝镇

八宝镇是一处商业重镇，其中还保留着千年前的一些古代遗迹。镇内布局呈八角形卦象分布。

虎子、祁晓轩和赵馨彤三人在大老爷的指引下，来到八宝镇，找一眉仙子帮忙取出虎子的赤珠，并帮助他学会修炼，得到自己的法器，但因一眉仙子的谋划而遭遇一系列意外。

思箜楼

一栋极高的朱红色楼阁傲然矗立，和整个八宝镇的其他建筑对比，显得格格不入。楼宇通体朱漆，高约三十丈，四柱九层，飞檐盔顶。顶部可凭栏远眺，两侧辅以曲折游廊，中心位置还设有一座延伸而出的翘角雨亭。一楼处挂着一副牌匾，上书『思箜楼』（思念夜箜鸣之意）三个大字。

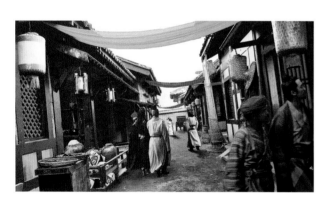

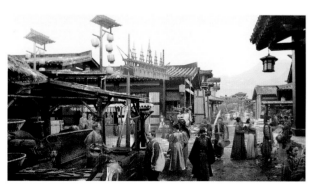

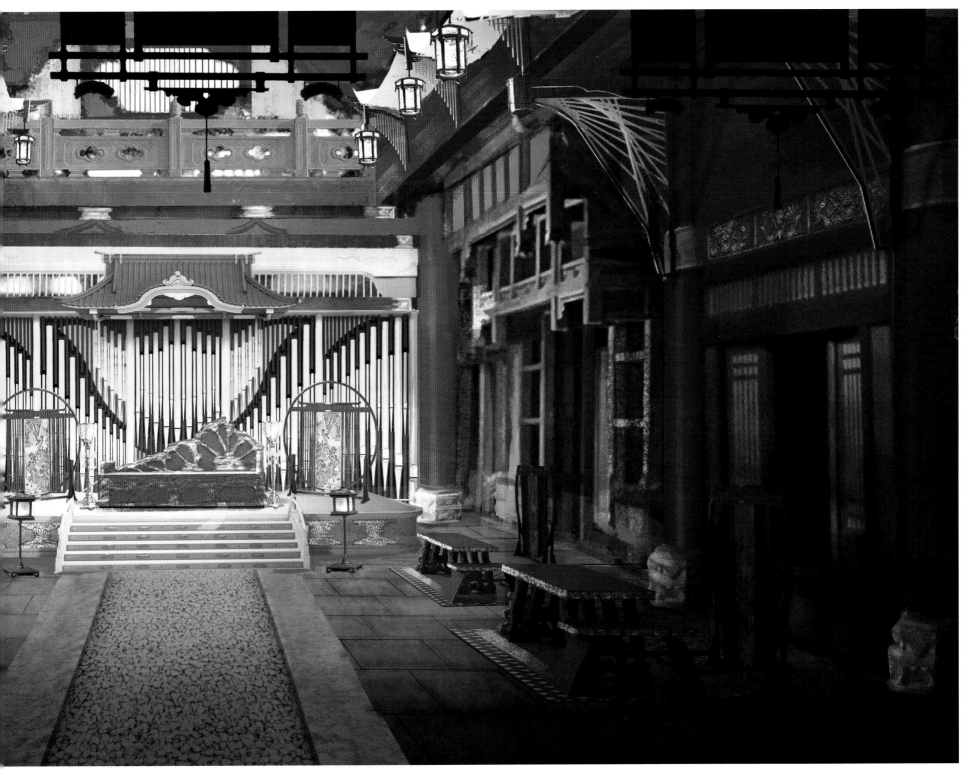

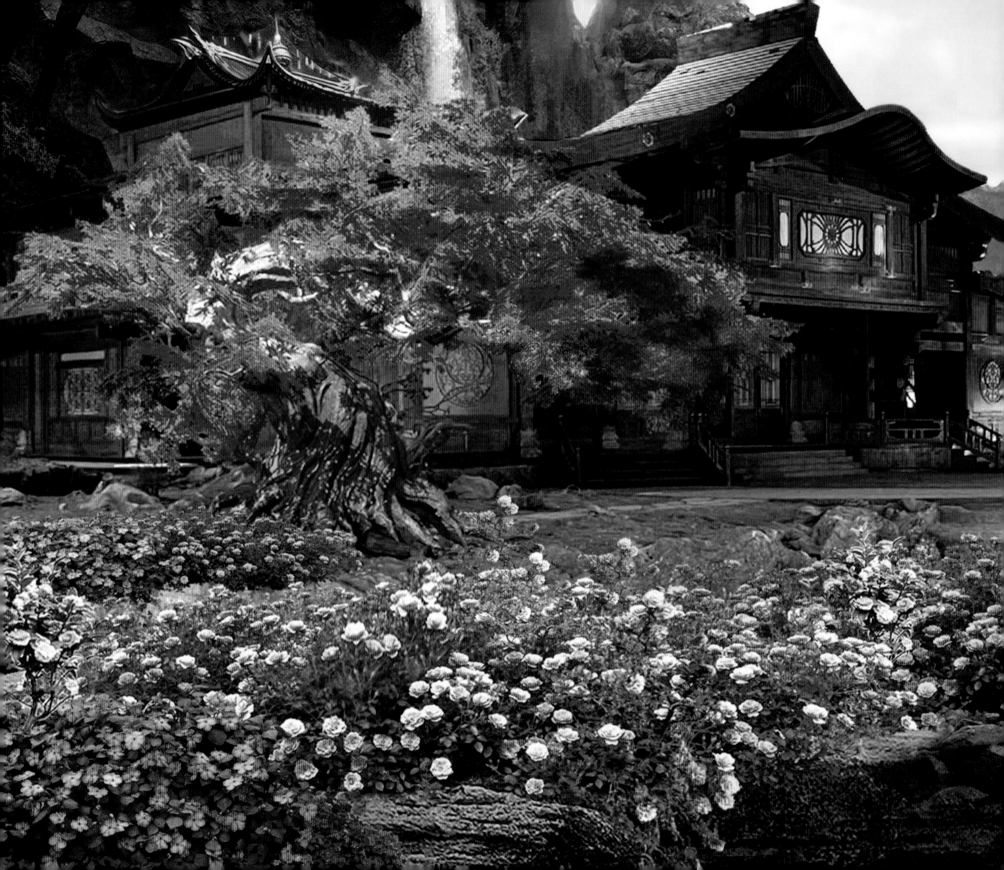

斗法坛

『斗法』表示这里是比武竞技之地。

凡求宝者，必须先赢得斗法坛举办的擂台赛。斗法坛位于八宝镇的地下，是一眉设立的隐秘斗技场，三教九流的武艺与技能，都能在这里展示。

斗法规则：

① 在擂台上，使用法术、法宝或是赤手空拳都随意，百无禁忌。

② 只要将对方击出场地或是打得跪地求饶都算赢，生死有命，自求多福！

引字心法

引字心法的要义在于神随气转、心念合一。

欲要练术，先练驭气。这气，便是常说的精元。精元属性分为四种，感、引、融、放。不同的妖师根据自己根骨的不同，驭气的方式也各有不同。引字心法的奥义在于修行者要打开全身毛孔，引天地之灵气入体随精元脉络一同转动。闭目冥想，排除杂念，将注意力集中在呼吸息数，万物如石沉大海，静皆心空无一染。

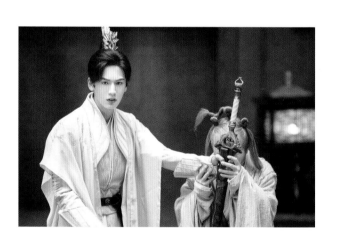

▶ **美术组专访**

八宝镇斗法坛的场景设计，需要在古典与现代之间寻找最佳结合点，既有中国传统建筑的典雅与华丽，又不乏现代的构成感，同时呈现剧作所要传达的神秘感觉。

烛翁　龙德　饰演

烛翁在斗法坛比武时从火焰中现身——戴斗笠，能运用精元操控火焰刀。

烛翁头顶上立着一根粗壮的蜡烛，烛心火光闪烁。他从背上取下双刀，在头顶的蜡烛上一掠，刀身登时燃起火焰。

双刀

蜡烛

玉机子　浦帅　饰演

玉机子是千羽国妖师，道士装扮。双袖齐挥，可将精元打散在空中牵引武器进行攻击，可轻松控制数十枚飞剑，亦可使精元形成若干枚无形飞剑。

飞剑

玉机子的长袍里藏着百余枚飞剑。

赵府

赵府内虽并不宽阔，却也翠竹亭台俱全，曲径通幽，别有一番韵味。大堂正中的墙壁上高悬赵家先祖赵翎燕舞枪的画像（燕翎刺的招数），而画像下方放着一杆九尺多长的银枪。

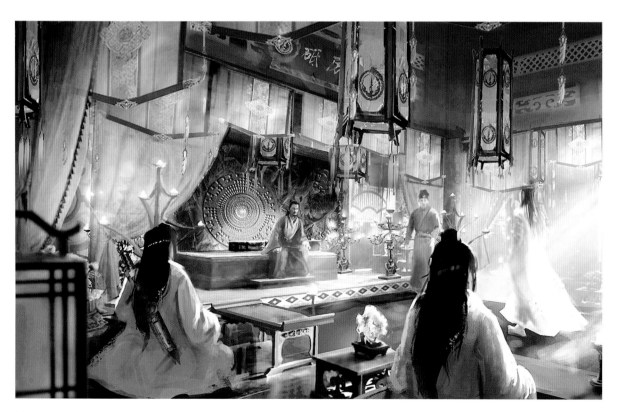

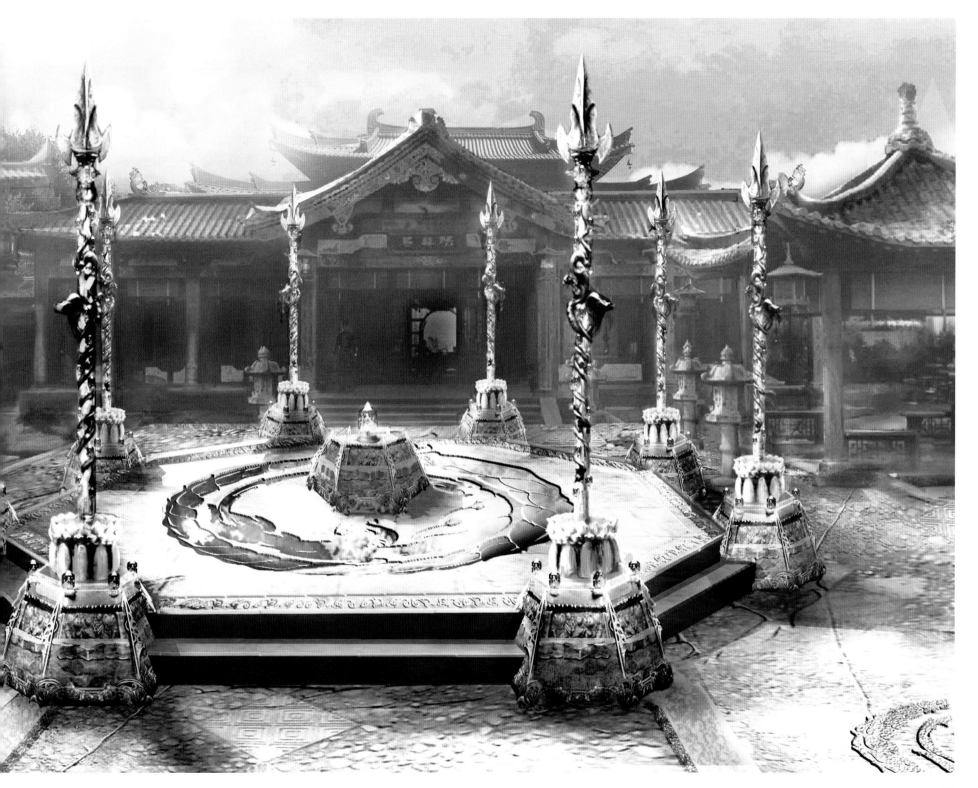

浅色翠衫，青丝高高绾起，眉妆漫染，云鬓生香，赵馨彤完全一副婉约女子的打扮。

▼王玉雯专访

赵馨彤出生在一个视降妖除魔为己任的世家。因为母亲的死，父亲不让她接触赵家枪法，但她从小耳濡目染，对维护道安宁有着非常强的责任感。她从一个为父母报仇的小女孩成长为维护世道安稳的国御妖师，这一路上她的内心是非常坚定的，为达成目标而不断努力。我和赵馨彤都是坚定朝着目标前进的人，在这一点上我很容易产生共鸣。

赵昊天

林江国 饰演

赵门宗十年前与祁门宗齐名，是辉煌一时的名门望族，宗主赵昊天曾是天罡殿要员。后来赵昊天退出了天罡殿，赵门宗也就此没落。

赵昊天：妖师不是一个职业，而是一种信念。

赵家院子练枪木桩

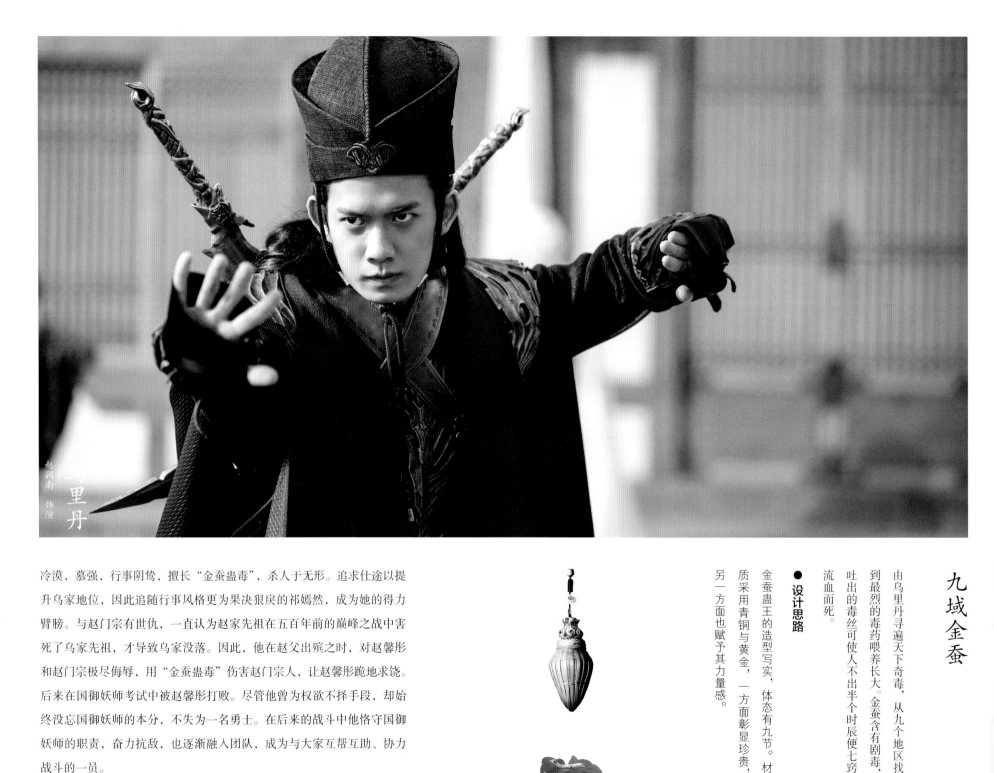

赵润南 饰演
乌里丹

冷漠，慕强，行事阴鸷，擅长"金蚕蛊毒"，杀人于无形。追求仕途以提升乌家地位，因此追随行事风格更为果决狠戾的祁嫣然，成为她的得力臂膀。与赵门宗有世仇，一直认为赵家先祖在五百年前的巅峰之战中害死了乌家先祖，才导致乌家没落。因此，他在赵父出殡之时，对赵馨彤和赵门宗极尽侮辱，用"金蚕蛊毒"伤害赵门宗人，让赵馨彤跪地求饶。后来在国御妖师考试中被赵馨彤打败。尽管他曾为权欲不择手段，却始终没忘国御妖师的本分，不失为一名勇士。在后来的战斗中他恪守国御妖师的职责，奋力抗敌，也逐渐融入团队，成为与大家互帮互助、协力战斗的一员。

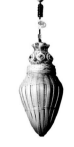

九域金蚕

由乌里丹寻遍天下奇毒，从九个地区找到最烈的毒药喂养长大。金蚕舍有剧毒，吐出的毒丝可使人不出半个时辰便七窍流血而死。

● 设计思路

金蚕蛊王的造型写实，体态有九节。材质采用青铜与黄金，一方面彰显珍贵，另一方面也赋予其力量感。

050

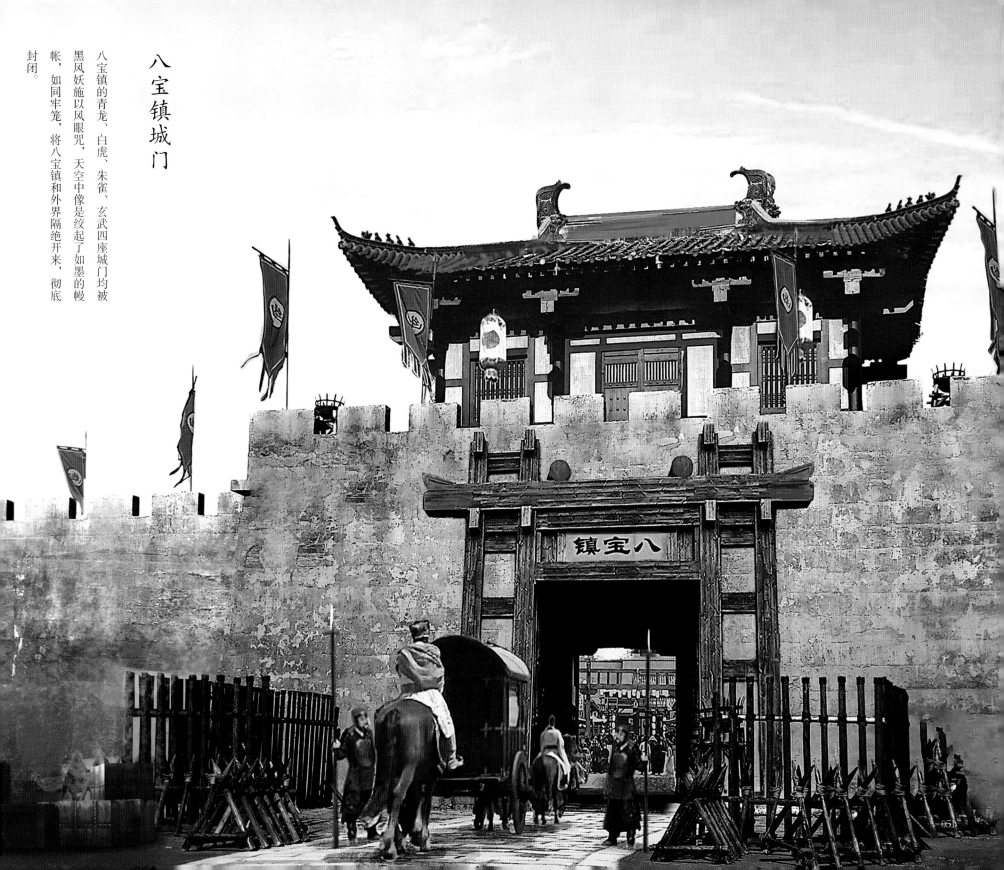

八宝镇城门

八宝镇的青龙、白虎、朱雀、玄武四座城门均被黑风妖施以风眼咒，天空中像是绞起了如墨的幔帐，如同牢笼，将八宝镇和外界隔绝开来，彻底封闭。

八宝镇

黑风

吴春怡 饰演

五百年前巅峰谷之战后逃至大陆的妖尊。周身黑烟翻腾，可以通过人的七窍进入身体，让人死于恐惧之中；也可以用声音魅惑人的神智，让人在幻境中迷失自己。幻化成人后妩媚妖娆，让人沉迷于美色之中不能自拔，死于无形。

现形咒： 仰启神威，洞慧通明，正心护身，凶秽现形！（此咒可推演风眼咒的阵法排布。）

052

第四章 ··········

伏龙都城

伏龙城（陪都）建在伏龙国边界、靠近冥海的位置，目的是能够更紧密地监测冥海动向，久而久之，就形成了繁华的大都市。它同时也是伏龙国的政治及商业中心，彰显着这个国家强大的国力，是人口最多、最繁华的都城；建筑布局以南北纵轴对称分布，坊市交错，不设宵禁，是以既产生了『桥市通宵酒客行』的喧嚣夜生活场景，也产生了鬼市。伏龙街道涵盖街市、不凡酒馆、长乐大道、醉花厝、贫民窟、露天瓦舍、小巷等场景。

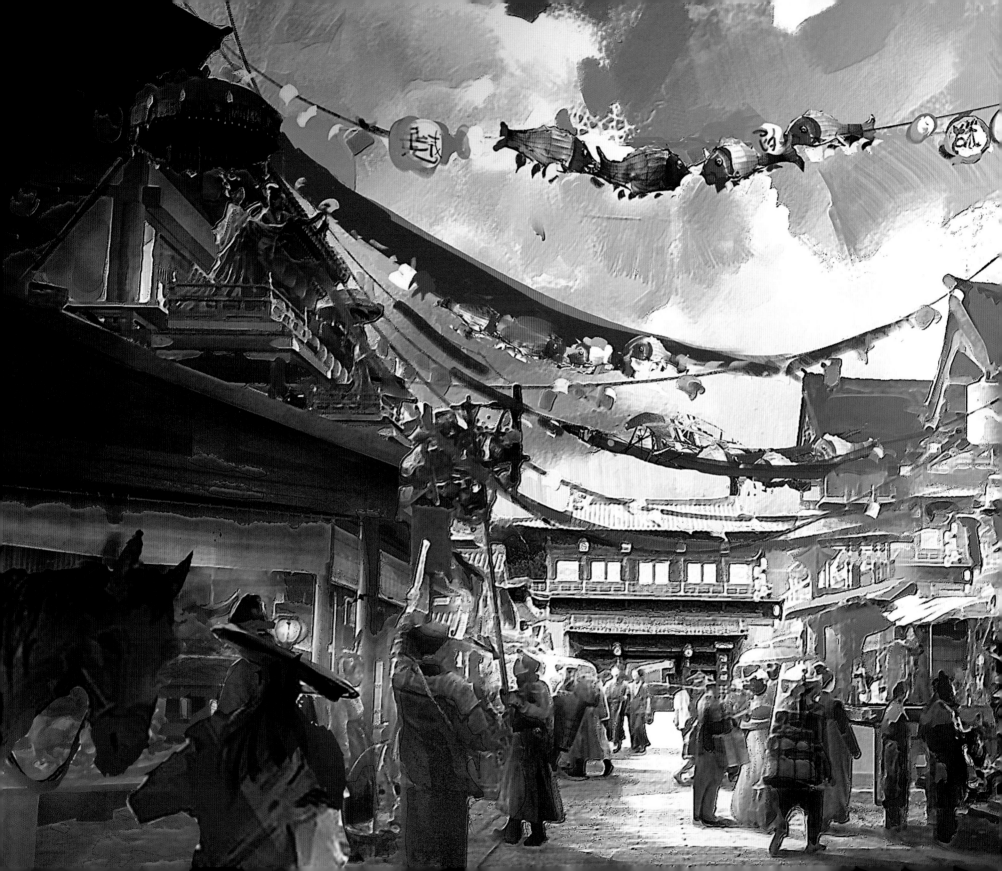

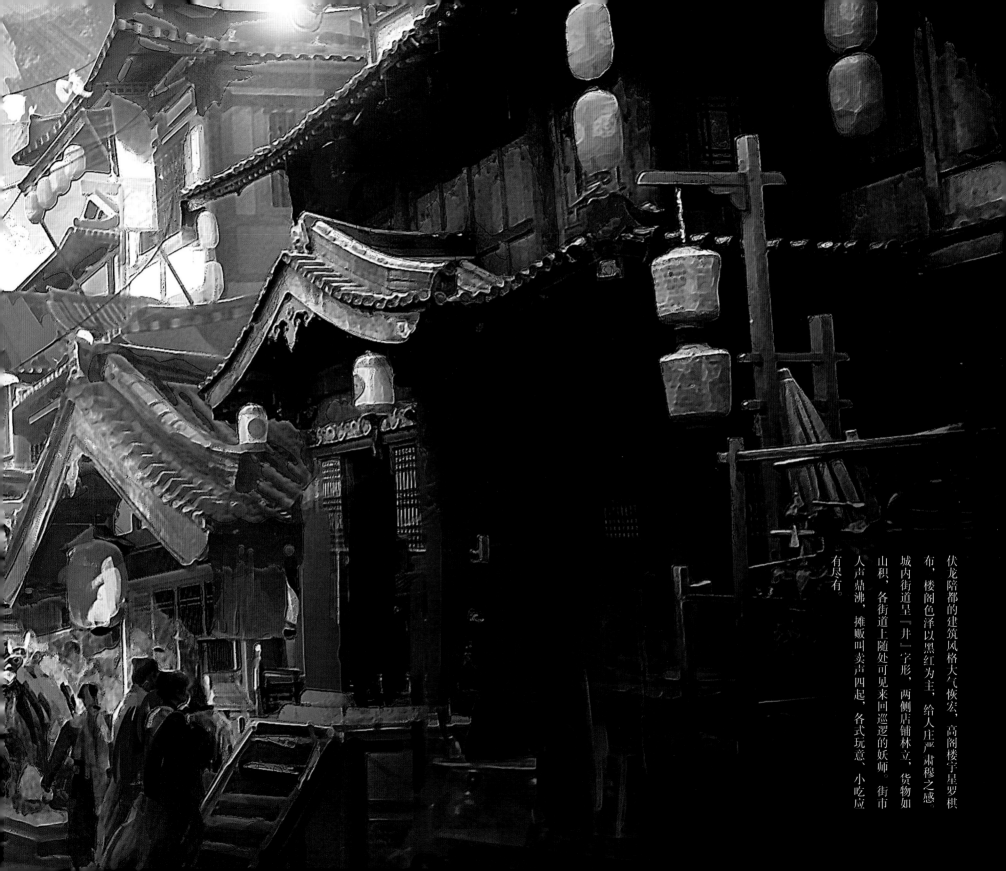

伏龙陪都的建筑风格大气恢宏，高阁楼宇星罗棋布，楼阁色泽以黑红为主，给人庄严、肃穆之感。城内街道呈『井』字形，两侧店铺林立，货物如山积，各街道上随处可见来回巡逻的妖师。街市人声鼎沸，摊贩叫卖声四起，各式玩意、小吃应有尽有。

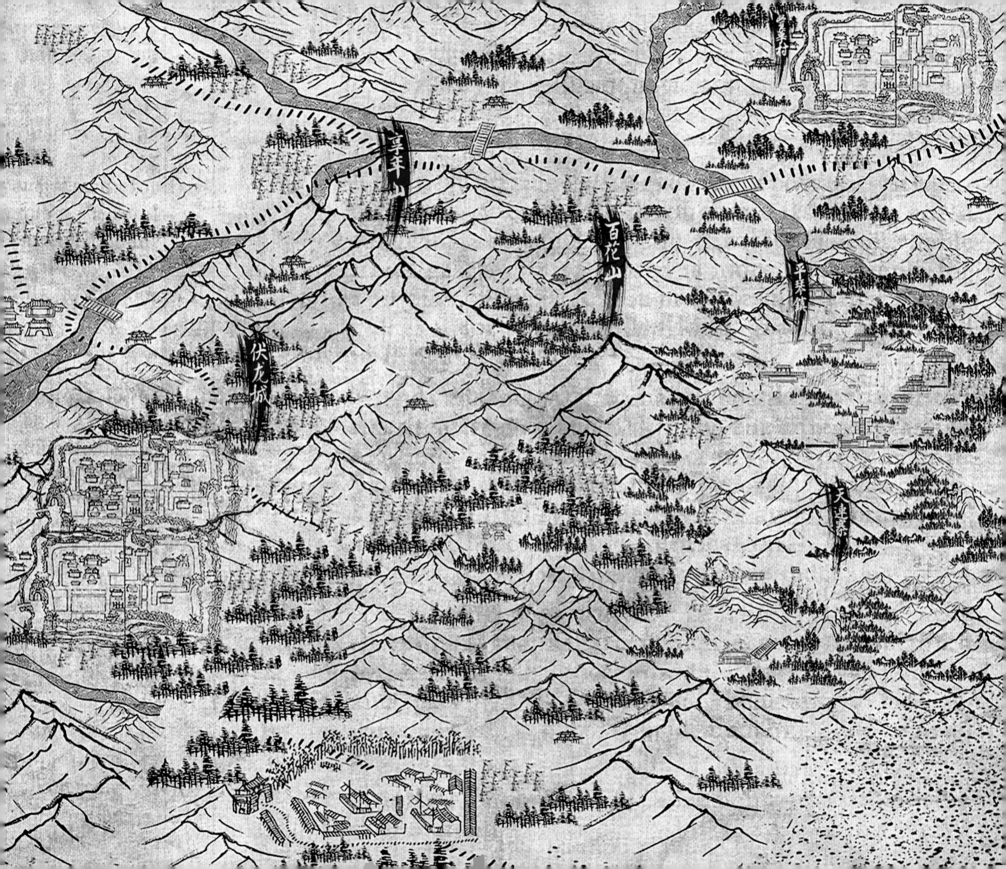

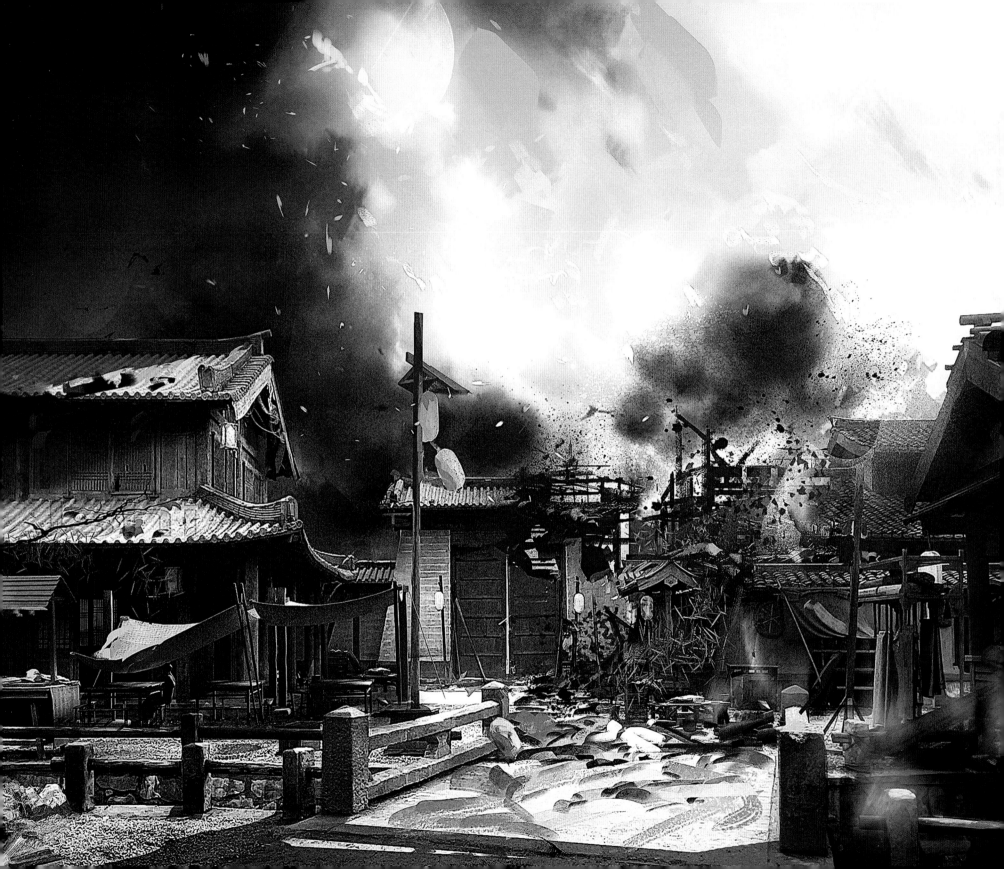

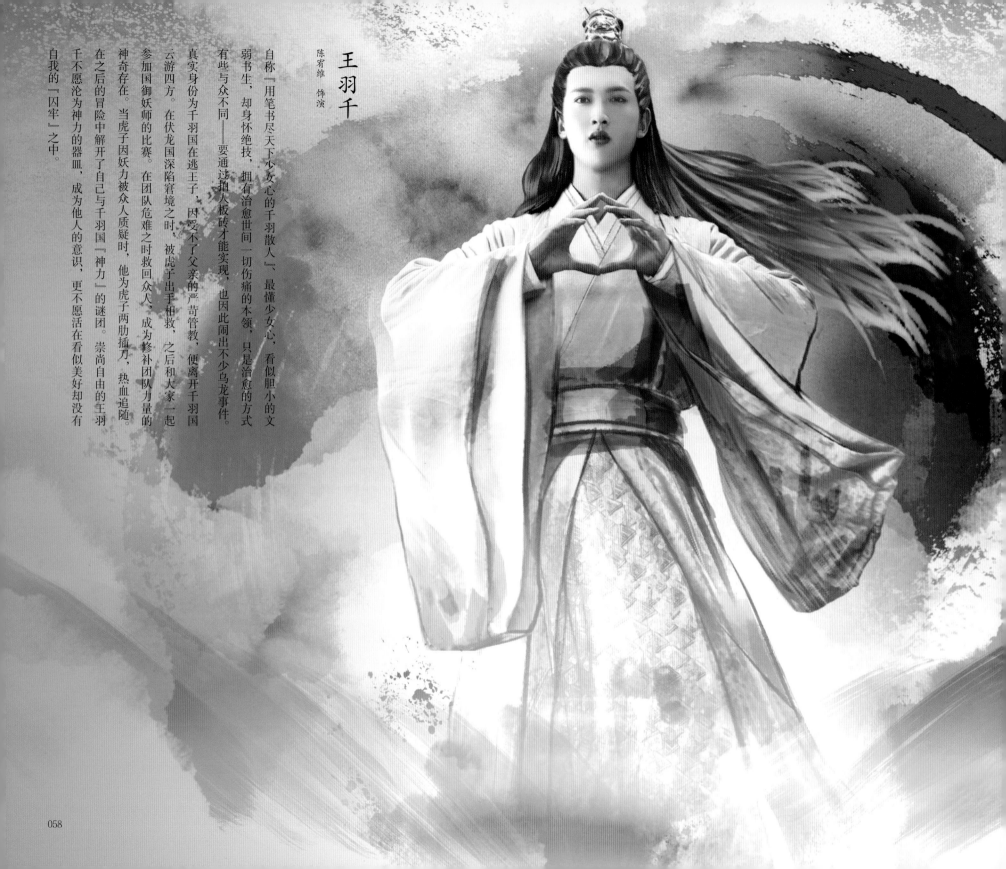

王羽千

陈宥维 饰演

自称『用笔书尽天下少女心的千羽散人』，最懂少女心，看似胆小的文弱书生，却身怀绝技，拥有治愈世间一切伤痛的本领，只是治愈的方式有些与众不同——要通过拍人板砖才能实现，也因此闹出不少乌龙事件。

真实身份为千羽国在逃王子，因受不了父亲的严苛管教，便离开千羽国云游四方。在伏龙国深陷窘境之时，被虎子出手相救，之后和大家一起参加国御妖师的比赛。在团队危难之时救回众人，成为修补团队力量的神奇存在。当虎子因妖力被众人质疑时，他为虎子两肋插刀，热血追随。在之后的冒险中解开了自己与千羽国『神力』的谜团。崇尚自由的王羽千不愿沦为神力的器皿，成为他人的意识，更不愿活在看似美好却没有自我的『囚牢』之中。

058

王羽千随身包袱

装墨水
装毛笔
装话本
装板砖

情赞
秘传

多情公子俏娇娘
卷九之八
千羽散人著

唯我独砖

天上天下，唯我独砖！

千羽国王子王羽千的贴身之物，外形似一块板砖，配合王羽千的天生神力，是治愈一切伤者的法器。使用时需先用唯我独砖拍向对方，将其伤痛封存，此曰「借债」；然后再用唯我独砖拍至攻击者，便可将封存的伤痛化解，此曰「还债」。

● 设计思路

唯我独砖用云龙纹雕刻，榫卯镇尺组合形态，体现王羽千的身份特点，即人格与神格的榫卯结合。

▶ 美术组专访

在设计各类场景和道具时，需要在中国传统妖怪的基础上适当发散，加入现代奇幻色彩。这需要对两种不同视觉风格深入理解，并在创新与传承之间权衡。比如，王羽千的板砖，在原著基础上加入了云龙纹雕刻与榫卯镇尺组合的形态，体现王羽千的身份特点与性格。

▶ 陈宥维专访

板砖一开始只是王羽千外在能力的体现，他可以用板砖保护自己，也能用板砖疗愈别人。这是父亲留给他的一笔财富。后来王羽千发现正是因为自己拥有拯救苍生的能力，才能让板砖治愈他人。

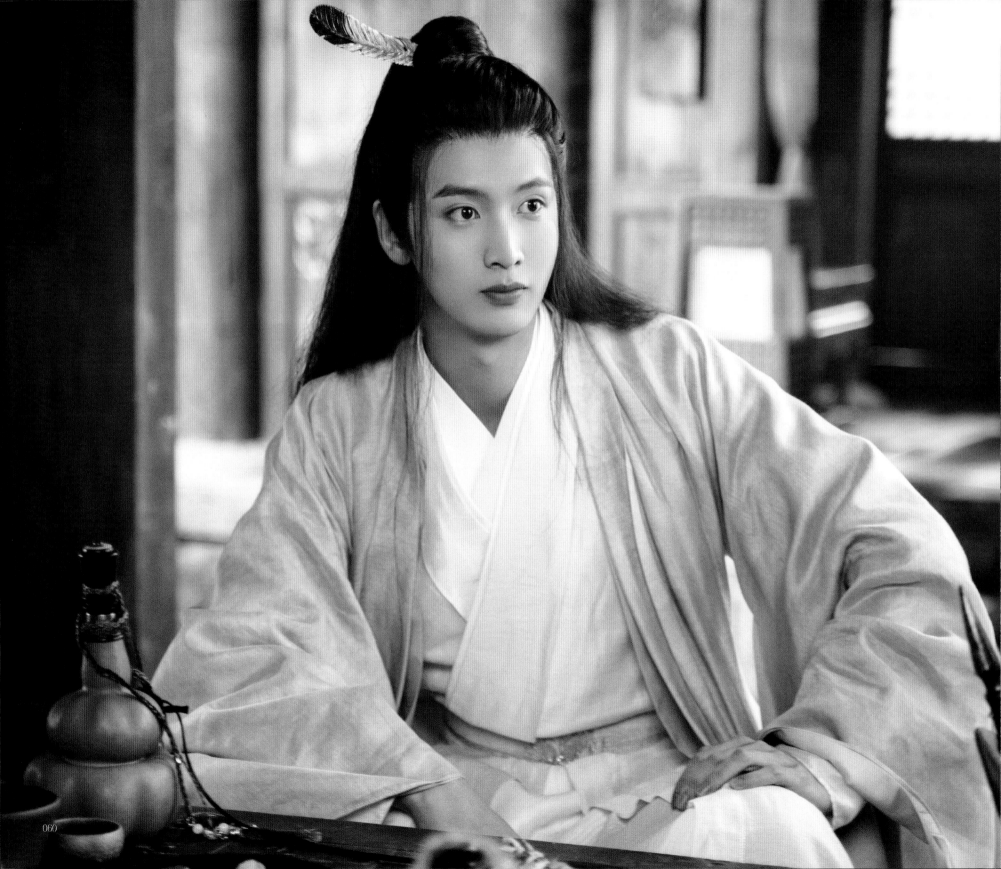

▶ 陈宥维专访

在前期，王羽千的自我价值没有得到体现。他是天选之子，肩负拯救苍生的使命，但父亲不希望王羽千经历其之前所承受的。王羽千一直活在父亲的保护之下，这样却使王羽千失去了实现自我价值的能力，所以他总是想出去云游，获得自由，证明自己。当真正牺牲的那一刻，他才发现父亲的用心良苦，也明白了自己来到这个世界的使命。他在拯救苍生的那一刻不仅实现了自我价值，也完成了自我的超越。

▶ 张凌赫专访

祁晓轩和王羽千的友情是比较有趣的。王羽千这个人一出场就会让人觉得奇怪又有点搞笑。刚开始时，他是靠写言情话本谋生的，卖得最火的那本恰恰是以祁晓轩为原型的，而且他的武器还是个板砖。祁晓轩在成长过程中没有遇过这样的人，挺有意思的。后面在捉妖的过程中经历了生死，祁晓轩发现他是正义、靠谱的人，慢慢地他们也就建立了友谊。

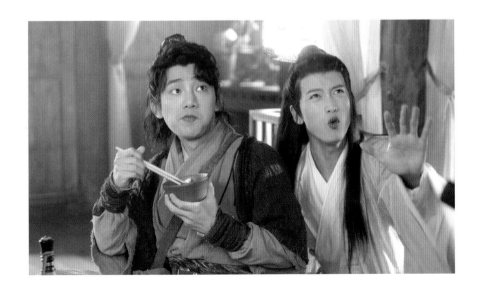

金花三姐妹 水仙 百合 雏菊

高智洋 朱洁 李如歌 饰演

来自金花村的三胞胎『金花三姐妹』，是三个身材、长相各异的女子。一个身形高挑，骨瘦如柴；一个身材矮小，像个孩童；一个身材臃肿，手里拿着一对硕大铜锤，气势汹汹。三姐妹是典型的热血妖师，几乎参与了对抗一眉与祁无极的全部战斗，最后全身而退。

▶ 编剧专访

漫画改编成剧本的过程中，遇到的困难在于如何将原作中关联不多的三个国度串联起来，丰富故事的层次性和可看性，不拘泥于原作中篇幅较多的伏龙国情节和绚烂的打斗场面。要囊括三个国度的人物和故事，以及五百年来的因果始末，把故事的整体格局进一步打开，要做到在少年热血的外壳之下是为国为民为天下的侠义之情，这是剧本创作时要把握的内核。

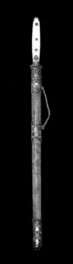

水仙剑

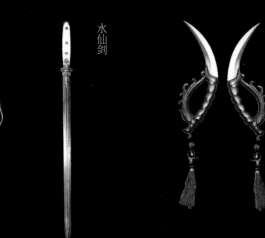

百合双刀

雏菊大锤

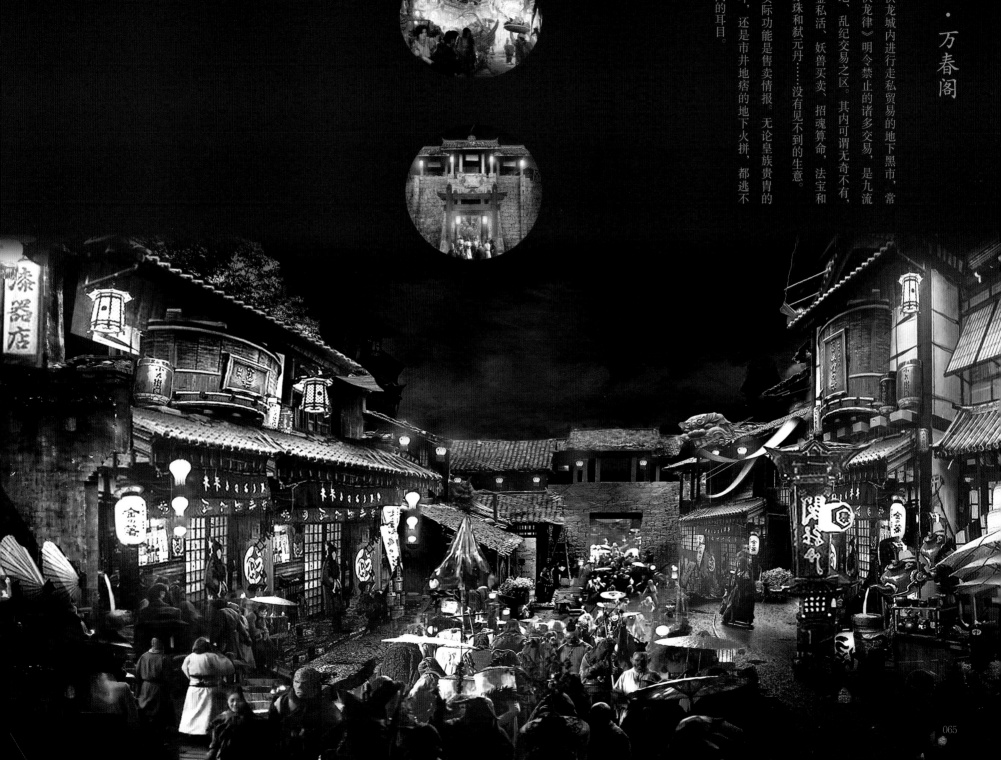

鬼市・万春阁

鬼市是伏龙城内进行走私贸易的地下黑市，常进行《伏龙律》明令禁止的诸多交易，是九流汇聚之地、乱纪交易之区。其内可谓无奇不有，比如赏金私活、妖兽买卖、招魂算命、法宝和妖怪、赤珠和弑元丹……没有见不到的生意。

万春阁实际功能是售卖情报。无论皇族贵胄的官场权斗，还是市井地痞的地下火拼，都逃不开万春阁的耳目。

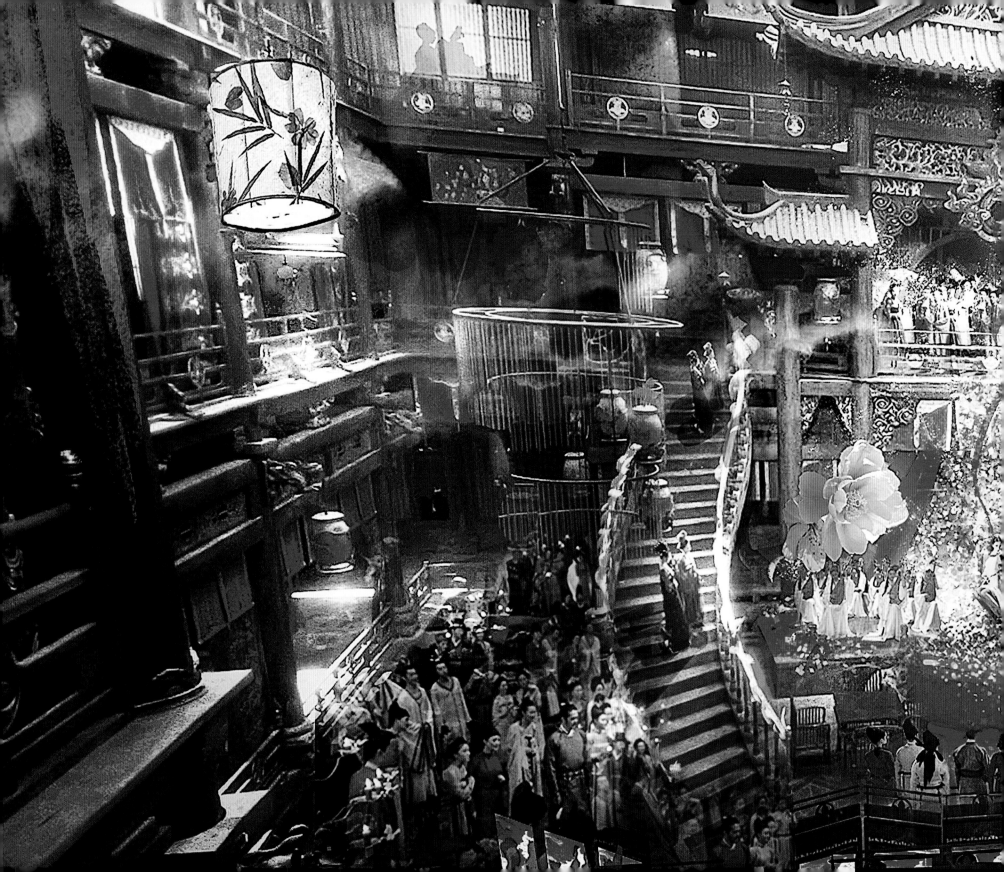

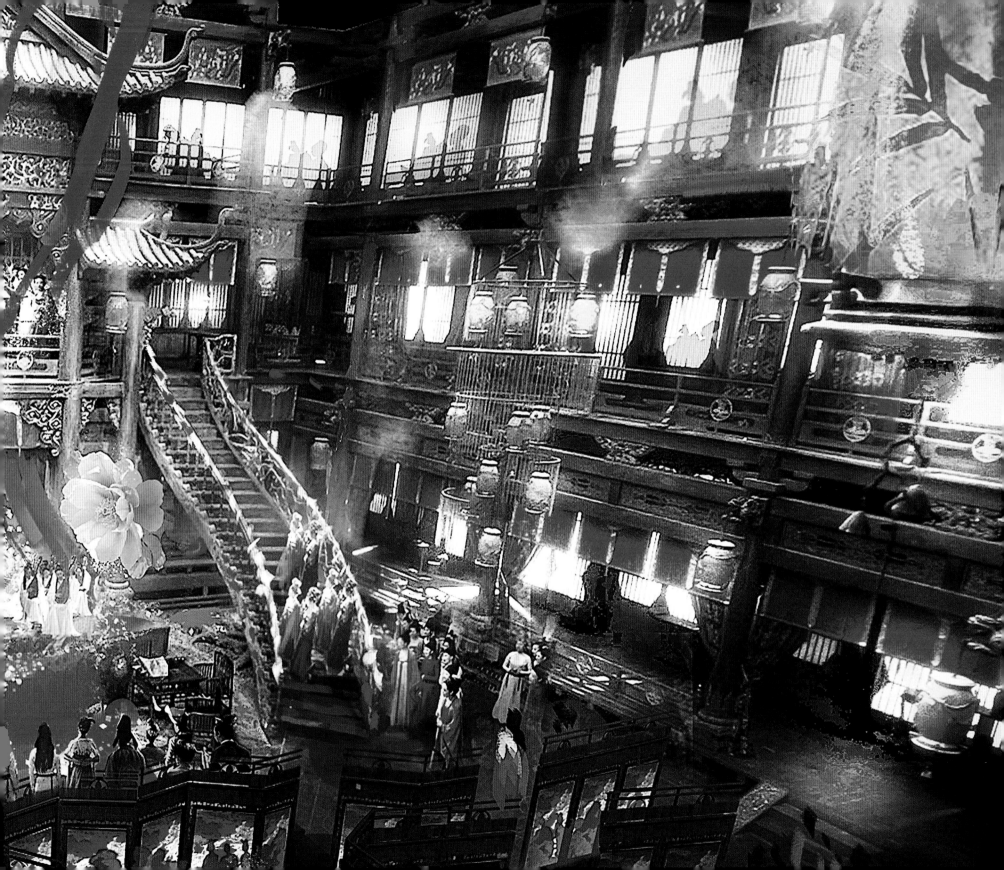

牡丹是祁晓轩小时候救过的一株花，幻化成人后成为万春阁的头牌。当知道祁晓轩有危险后，牡丹为他挡下了驳妖的致命攻击。

牡丹

吴佩柔 饰演

▶ 编剧专访

剧中花了心思的小细节，还包括祁晓轩与花妖牡丹的故事。二人的缘分如镜花水月。儿时的晓轩救下一株牡丹，若干年后牡丹为救他而死。也是这段缘分让晓轩重新思考妖与妖师的关系，反思人与妖是否有正邪、善恶之别，让他有了进一步的成长、蜕变。故事的终点，在晓轩悉心呵护下，那株枯死的牡丹花开重现。

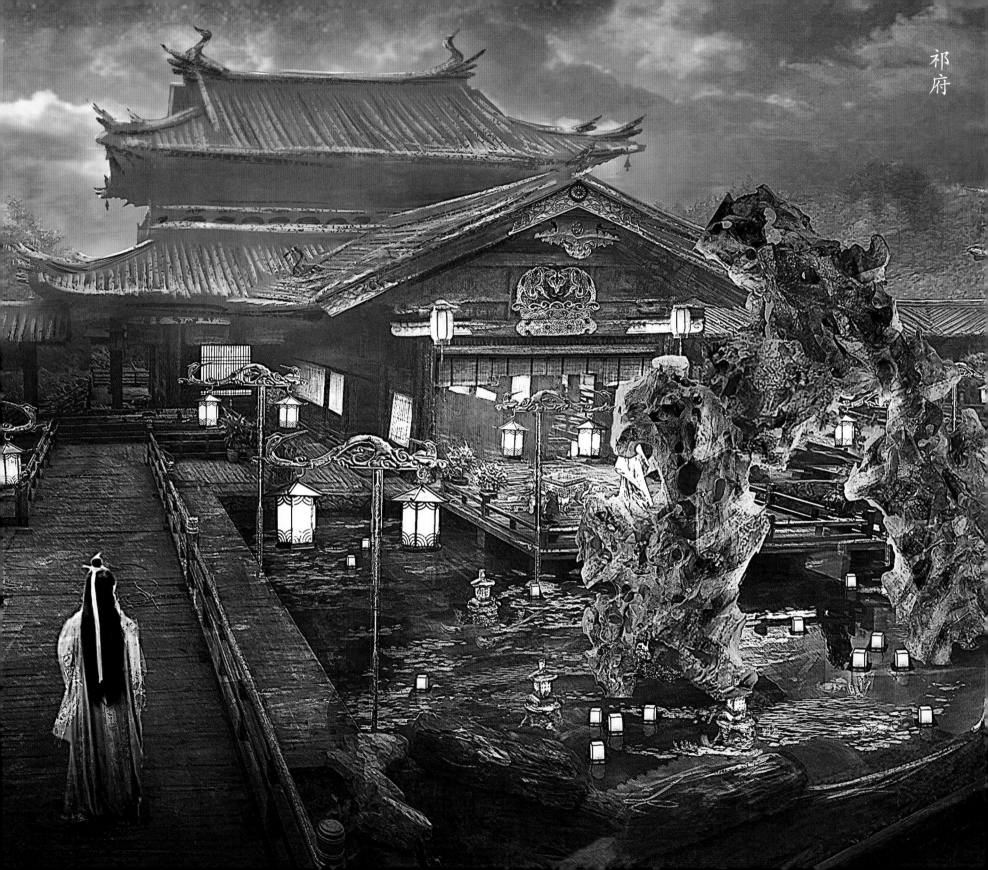
祁府

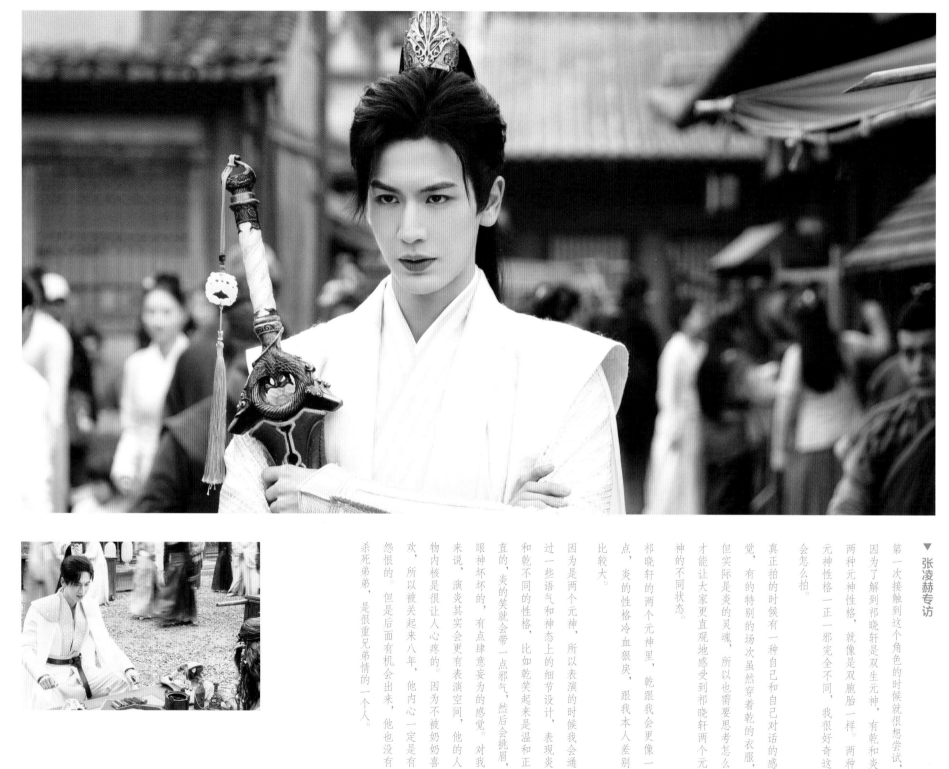

▼ 张凌赫专访

第一次接触到这个角色的时候就很想尝试，因为了解到祁晓轩是双生元神，有乾和炎两种元神性格，就像是双胞胎一样。两种元神性格一正一邪完全不同，我很好奇这会怎么拍。

真正拍的时候有一种自己和自己对话的感觉，有的特别的场次虽然穿着乾的衣服，但实际是炎的灵魂，所以也需要思考怎么才能让大家更直观地感受到祁晓轩两个元神的不同状态。

祁晓轩的两个元神里，乾跟我会更像一点，炎的性格冷血狠戾，跟我本人差别比较大。

因为是两个元神，所以表演的时候我会通过一些语气和神态上的细节设计，表现炎和乾不同的性格，比如乾笑起来是温和正直的，炎的笑就会带一点邪气，然后会挑眉，眼神坏坏的，有点肆意妄为的感觉。对我来说，演炎其实会更有表演空间，他的人物内核是很让人心疼的。因为不被奶奶喜欢，所以被关起来八年，他内心一定是有怨恨的。但是后面有机会出来，他也没有杀死弟弟，是很重兄弟情的一个人。

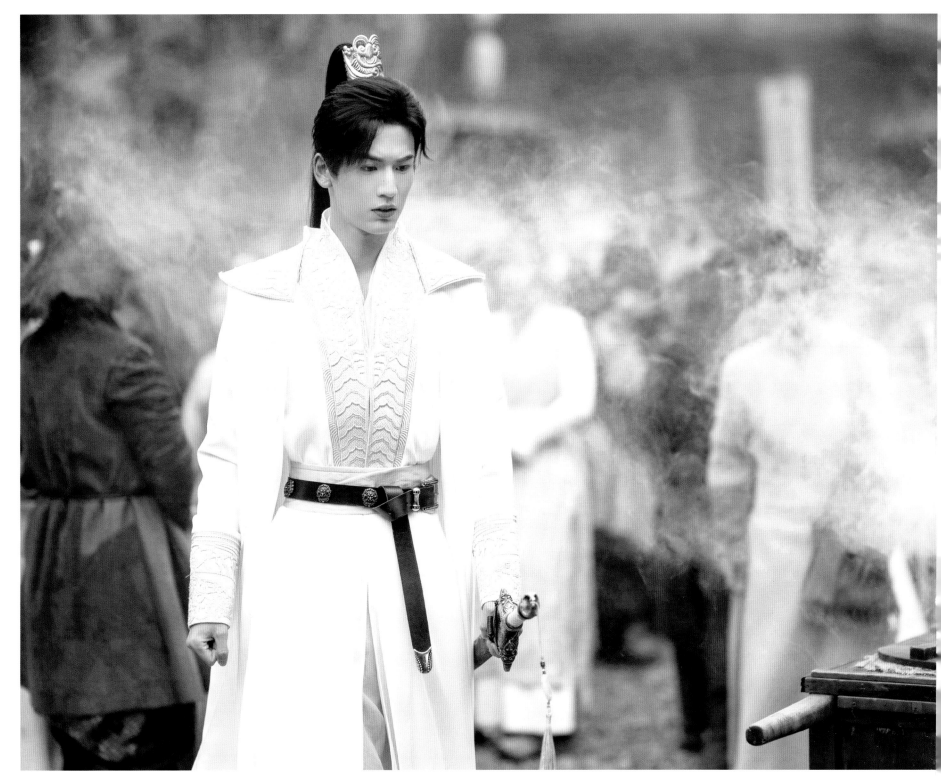

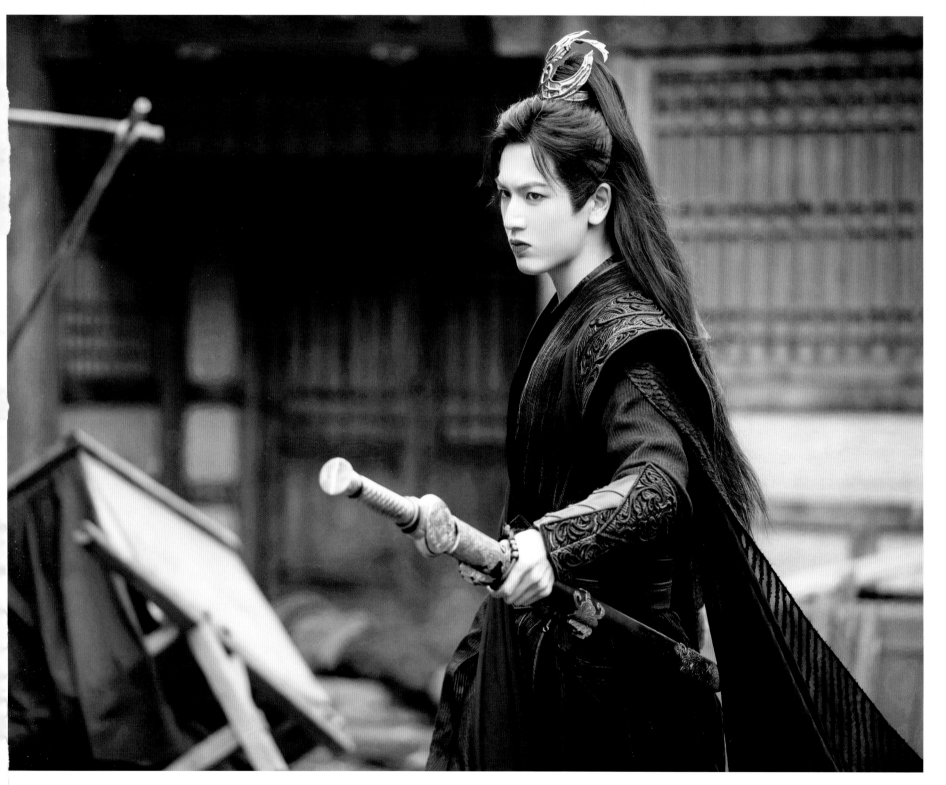

虎子送给祁晓轩的一个小物件——鹤形配饰，实际却是一只鹅，这个物件也是二人关系的象征。从初识、误会诀别，再到误会消除、携手共进，这个小物件见证了虎鹤二人的一路成长，是比较关键的道具。

在剧中有很多精心设计的小细节，例如祁晓轩的鹦鹉，它是儿时炎和乾共同收养的宠物，但随着二人关系决裂，它被炎放飞，也代表着炎渴望突破双生元神诅咒的牢笼，获得自由。在故事的最后兄弟二人冰释前嫌，炎为救乾甘愿牺牲自己，双生元神的诅咒就此化解，那只被放走的鹦鹉也再次回到祁晓轩的身边，延续着兄弟二人的情意。

炎和乾，好兄弟，一辈子！

鹤（鹅）形配饰

虎子买来送给祁晓轩的信物，被祁晓轩挂在佩剑上，见证了两人友情的跌宕起伏。

木偶乾

虎子在黑水池几经翻找，捞起了一具木偶，得知乾的元神被一眉封进这个木偶里。

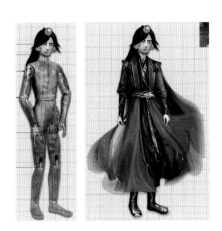

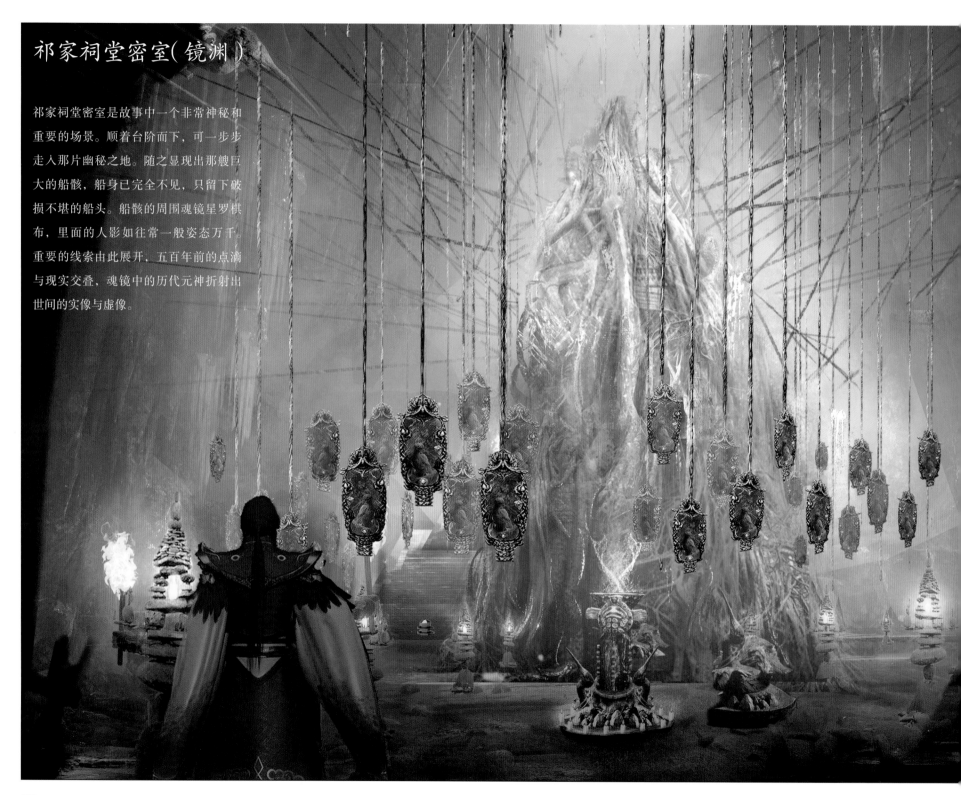

祁家祠堂密室(镜渊)

祁家祠堂密室是故事中一个非常神秘和
重要的场景。顺着台阶而下,可一步步
走入那片幽秘之地。随之显现出那艘巨
大的船骸,船身已完全不见,只留下破
损不堪的船头。船骸的周围魂镜星罗棋
布,里面的人影如往常一般姿态万千。
重要的线索由此展开,五百年前的点滴
与现实交叠,魂镜中的历代元神折射出
世间的实像与虚像。

祁家魂镜

祁门宗魂镜是用于封锁元神的法器。因受到双生元神诅咒，五百年来，每个祁家子孙自诞生时便是一体双魂的特殊体质，在十二岁时他们要参加『锁元礼』仪式，只能选择一个元神留在体内，另一个元神将永远被锁在魂镜之中。

● 设计思路

用古铜质感双生鹤形雕刻，异形框与铜镜组合，两种不同的镜面反光度凸显神秘感与束缚。

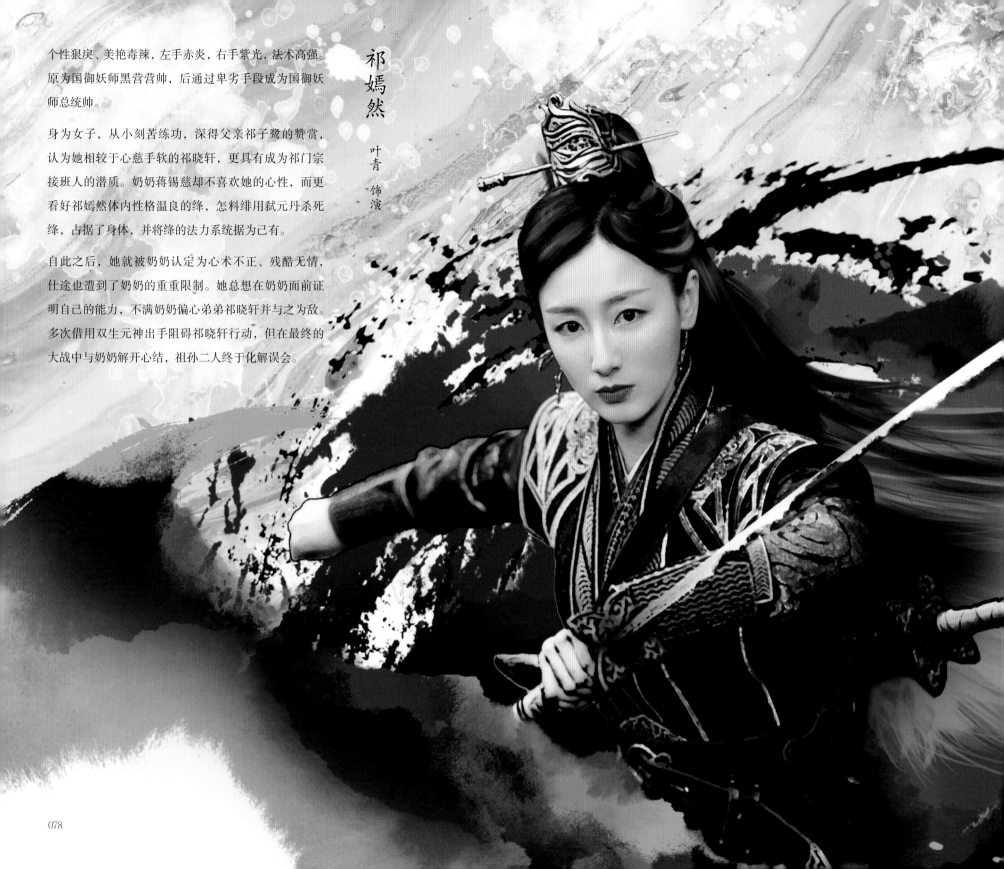

个性狠戾、美艳毒辣，左手赤炎，右手紫光，法术高强。
原为国御妖师黑营营帅，后通过卑劣手段成为国御妖
师总统帅。

身为女子，从小刻苦练功，深得父亲祁子鹭的赞赏，
认为她相较于心慈手软的祁晓轩，更具有成为祁门宗
接班人的潜质。奶奶蒋锡慈却不喜欢她的心性，而更
看好祁嫣然体内性格温良的绛，怎料绯用弑元丹杀死
绛，占据了身体，并将绛的法力系统据为己有。

自此之后，她就被奶奶认定为心术不正、残酷无情，
仕途也遭到了奶奶的重重限制。她总想在奶奶面前证
明自己的能力，不满奶奶偏心弟弟祁晓轩并与之为敌。
多次借用双生元神出手阻碍祁晓轩行动，但在最终的
大战中与奶奶解开心结，祖孙二人终于化解误会。

祁嫣然

叶青 饰演

双刀

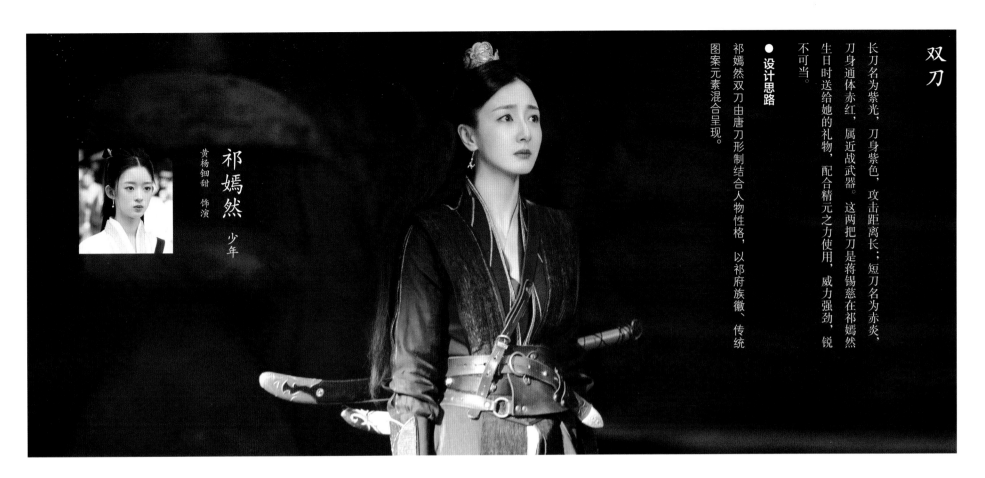

黄杨钿甜 饰演

祁嫣然 少年

长刀名为紫光，刀身近紫色；短刀名为赤炎，刀身通体赤红，属近战武器。这两把刀是将锡慈在祁嫣然生日时送给她的礼物，配合精元之力使用，威力强劲，锐不可当。

● **设计思路**

祁嫣然双刀由唐刀形制结合人物性格，以祁府族徽、传统图案元素混合呈现。

刀饰带　短刀

紫光长刀

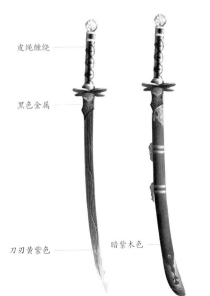

皮绳缠绕

黑色金属

刀刃黄紫色　　暗紫木色

赤炎短刀

火焰浮雕

象牙质感

火焰纹理阴刻　金属浮雕

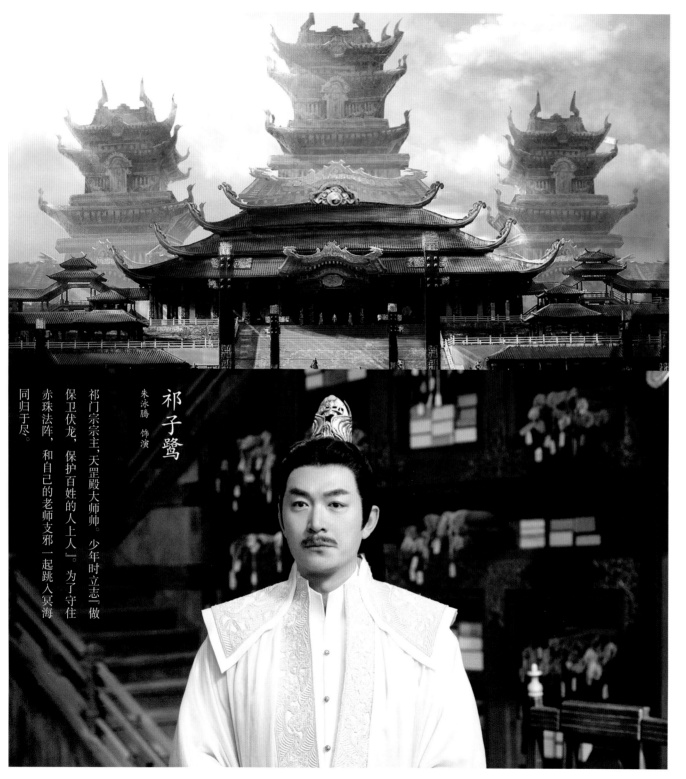

祁子鹭

朱泳腾　饰演

祁门宗宗主，天罡殿大师帅。少年时立志『做保卫伏龙，保护百姓的人上人』。为了守住赤珠法阵，和自己的老师支邪一起跳入冥海同归于尽。

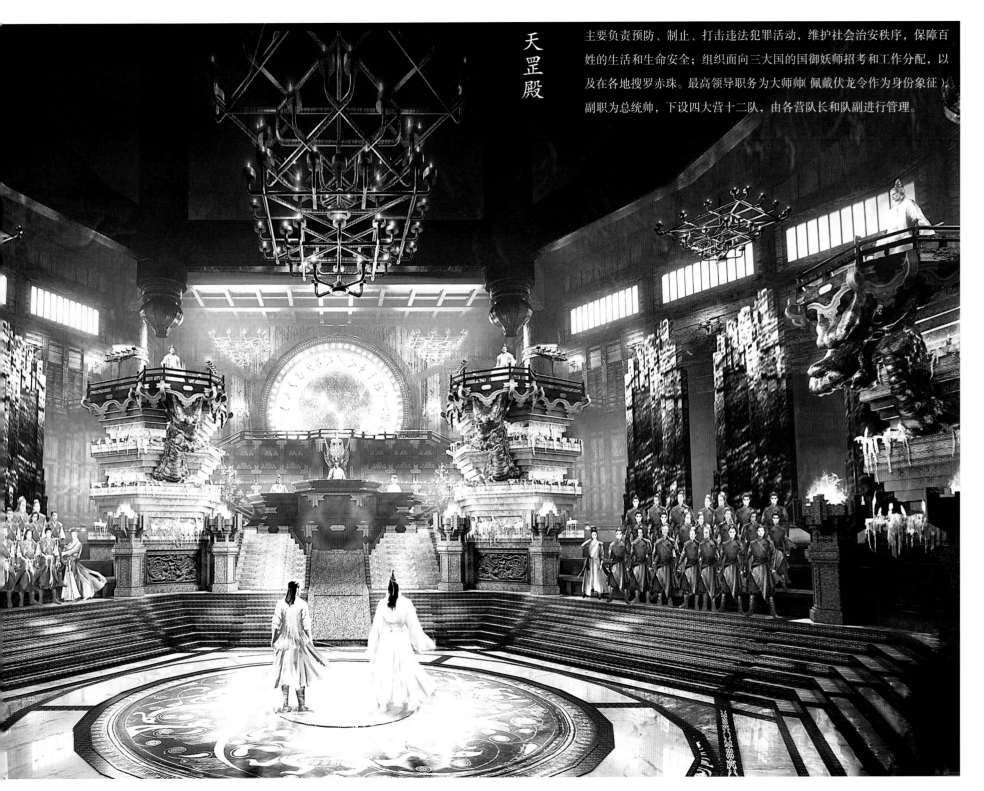

天罡殿

主要负责预防、制止、打击违法犯罪活动，维护社会治安秩序，保障百姓的生活和生命安全；组织面向三大国的国御妖师招考和工作分配，以及在各地搜罗赤珠。最高领导职务为大师帅（佩戴伏龙令作为身份象征），副职为总统帅，下设四大营十二队，由各营队长和队副进行管理。

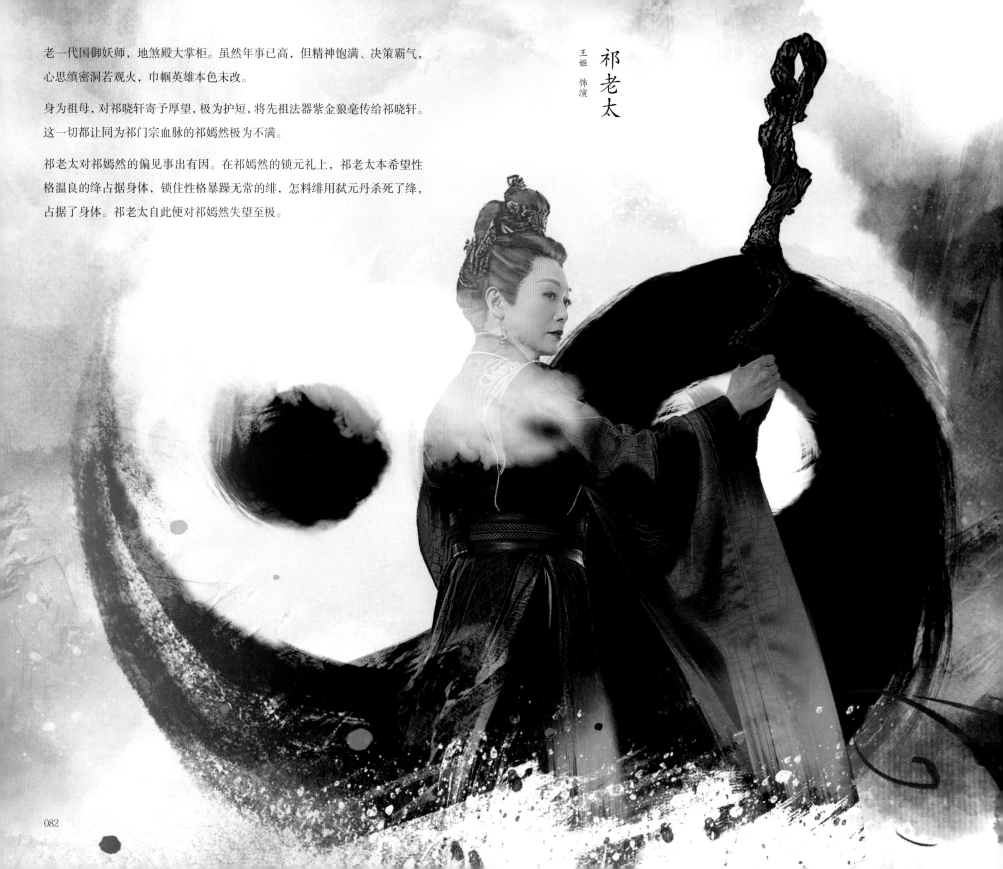

老一代国御妖师，地煞殿大掌柜。虽然年事已高，但精神饱满、决策霸气，心思缜密洞若观火，巾帼英雄本色未改。

身为祖母，对祁晓轩寄予厚望，极为护短，将先祖法器紫金狼毫传给祁晓轩。这一切都让同为祁门宗血脉的祁嫣然极为不满。

祁老太对祁嫣然的偏见事出有因。在祁嫣然的锁元礼上，祁老太本希望性格温良的绛占据身体，锁住性格暴躁无常的绯，怎料绯用弑元丹杀死了绛，占据了身体。祁老太自此便对祁嫣然失望至极。

祁老太

王姬 饰演

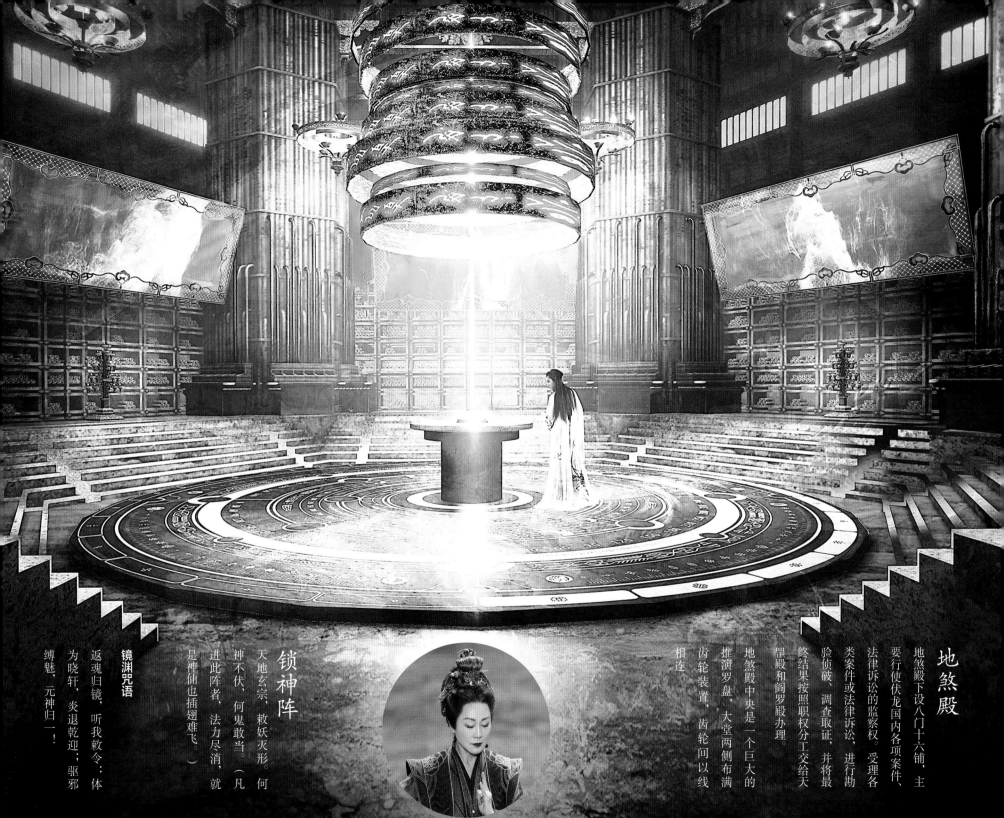

地煞殿

地煞殿下设八门十六铺，主要行使伏龙国内各项案件，法律诉讼的监察权。受理各类案件或法律诉讼，进行勘验侦破、调查取证，并将最终结果按照职权分工交给天罡殿和阎罗殿办理。

地煞殿中央是一个巨大的推演罗盘，大堂两侧布满齿轮装置，齿轮间以线相连。

锁神阵

天地玄宗，敕妖灭形。何神不伏，何鬼敢当。（凡进此阵者，法力尽消，就是神仙也插翅难飞。）

镜渊咒语

返魂归镜，听我敕令：体为晓轩，炎退乾迎，驱邪缚魅，元神归一！

阎罗殿

阎罗殿作为三大殿之一，承担的主要职能为：拟定伏龙国境内一切法律法规；对伏龙国各地监狱进行监督管理，对罪犯进行惩处和改造。下设死因庭（管理境内所有监狱和法医系统的机构）、焚妖塔（对妖怪尸体进行研究和火化的机构）、藏经阁（对伏龙国境内外妖怪及法宝进行资料整理、编纂、收集的机构）。阎罗殿由于包含了上述职权部门，所以要远大于天罡殿和地煞殿，且内部结构复杂。

焚妖塔

数百年来关押各类妖邪的重地，隶属阎罗殿。密室正中是一个偌大的黑色水池，先前被关押在焚妖塔的群妖盘踞于此，被支邪用死去妖师的蓝色精元豢养。

白虎多年来被关于黑水池深处。而一眉将木偶乾弃置于黑水池底，被虎子找到并捞出。

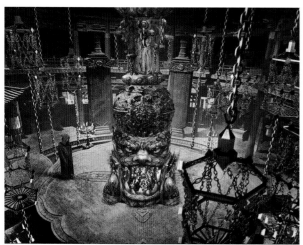

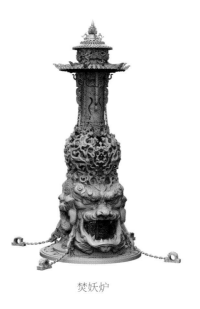

焚妖炉

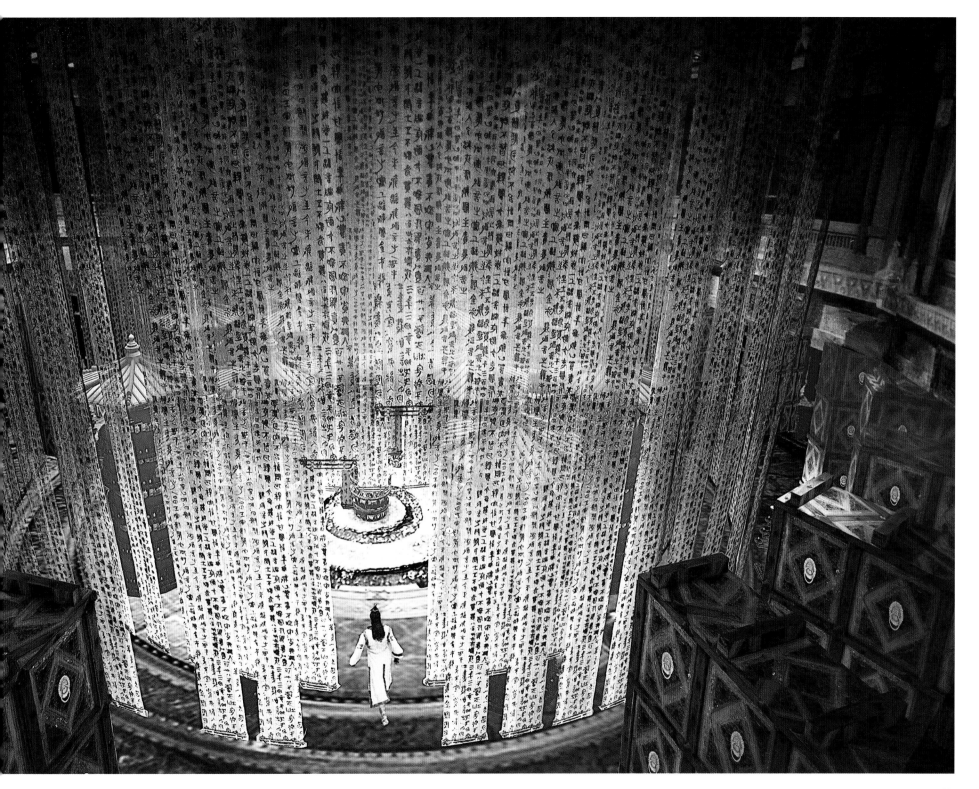

支邪（狼妖王）

范明　饰演

当年冥海蔓延，少年支邪用血肉之躯救起了无数百姓。而五百年前巅峰谷之战，狼少年还是一只修为未成的狼崽，被主人祁无极救下。狼少年为了将主人救出来，耗尽修为跨越冥海，杀死少年支邪后占据了他的身体。其妖邪形态类似于狼人，高大凶猛，速度极快，力大无穷，可以吸食妖师的精血来增加自己的修为。

多年来，占据了支邪身体的狼妖王一直潜伏在伏龙城里，后成为祁子鹭的师父，以及阎罗殿的掌事。

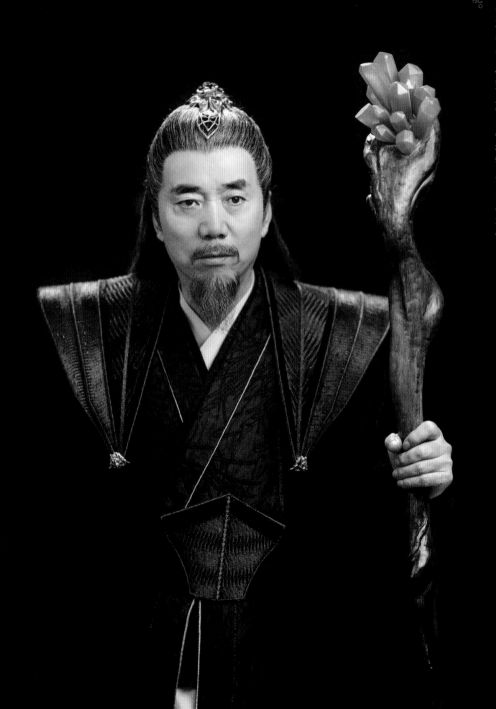

灯杖

灯杖是阎罗殿支邪的法器，顶部水晶有控制妖邪的力量。伏龙城大乱时，支邪用灯杖控制黑水池中的妖邪，摧毁赤珠法阵，祸乱都城。

● 设计思路

取传统树藤缠绕错落，形成质感对比。顶部结合有底光的紫水晶丛，体现人物的性格特点，隐含存储的功能。

阎罗掌事令牌

驳妖（老张）

郭军 饰演

其兽态如马，白身黑尾，虎牙爪，音如鼓声，凶残无比（藏经阁《万年妖名录》）。

驳妖喜食虹雉。虹雉又名九色鸟，在烈日下羽毛会闪烁出彩虹光泽。

老张二十岁时考入阎罗殿，已在焚妖塔待了将近四十年时间。心思缜密，知道用香灵草掩盖妖气。

注：『驳』泛指带花纹、斑点的马。

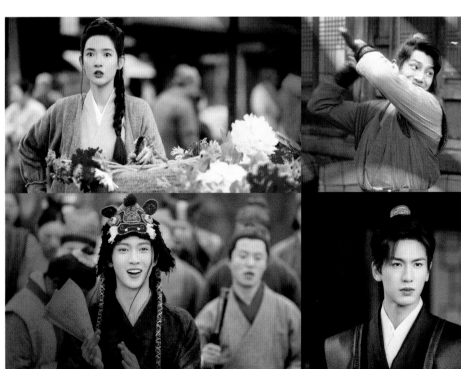

合力捉驳妖

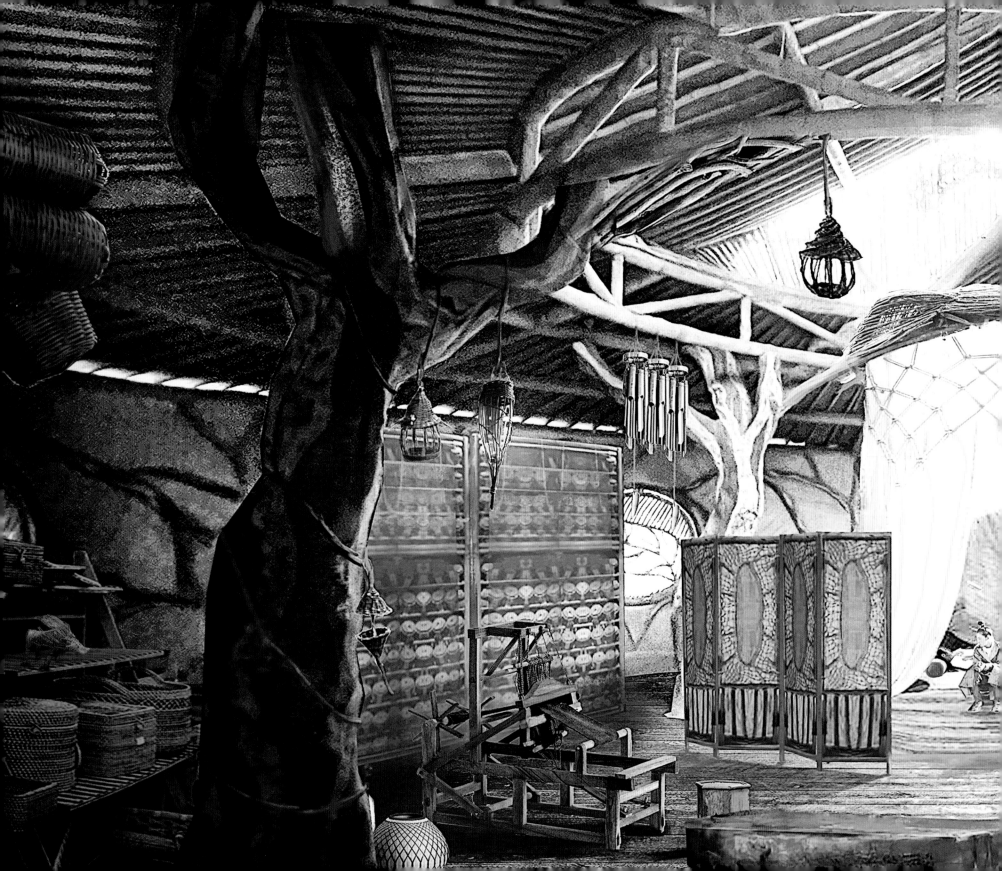

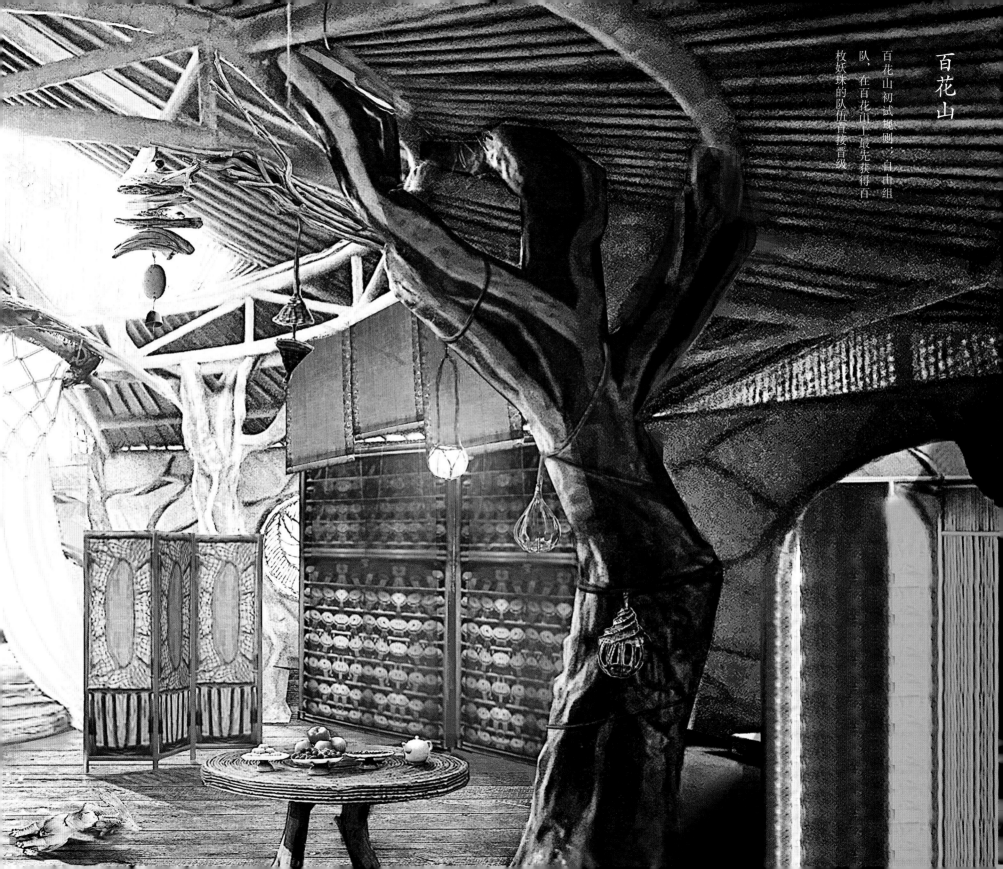

百花山

百花山初试规则：自由组队，在百花山上最先获得百枚妖珠的队伍直接晋级

西门苗苗

张沐今　饰演

西门苗苗平时在讲武台为学员授课。百花山初试的时候撞见一眉放出千年蜂妖，被一眉杀害。一眉和行之先后伪装成西门苗苗，欺骗莫谷子。

猫鬼铃

西门苗苗的法器，摇动铃铛，可空间跳跃，瞬间移动，但距离有限，只能在百步以内移动。

● **设计思路**

铃身饰以猫首、猫爪等猫科动物特征元素，造型优雅灵动，寓意猫鬼铃的用途。其设计兼具实用与装饰美感。

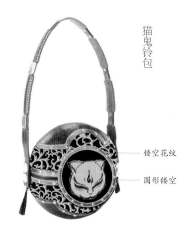

猫鬼铃包

镂空花纹

圆形镂空

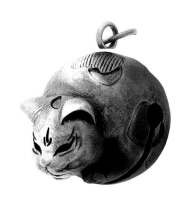

猫鬼铃

寻千丝

寻千丝是莫谷子的专属武器。丝线虽纤细柔软，但在莫谷子手中施以法力后，便能成为削铁如泥、锋利无比的利器，还可以连通人的意识。

千丝万缕是莫谷子用寻千丝以爱慕的思绪注入其中，精心编织的手绳。

千丝万缕

八卦原石

莫谷子

韩承羽 饰演

莫家传人，国御妖师小队长之一，曾在国御妖师选拔中为虎子等学员讲课。

生来患有「白化病」，全身苍白，从小被人嫌弃排斥，极度自卑，孤僻沉郁，有严重的社恐症，直到遇到热情似火的师妹西门苗苗，他的内心才被点亮。

西门苗苗尊重他，善待他，从此守护西门苗苗成了莫谷子最重要的事情。

西门苗苗被一眉杀害，莫谷子万念俱灰，为替爱人复仇，他加入虎子和祁晓轩的战队，踏上前往巅峰谷的不归路。莫谷子武力超群，擅长用银针和寻千丝作战，种植各种奇珍药草，医术精湛，能医疑难杂症。

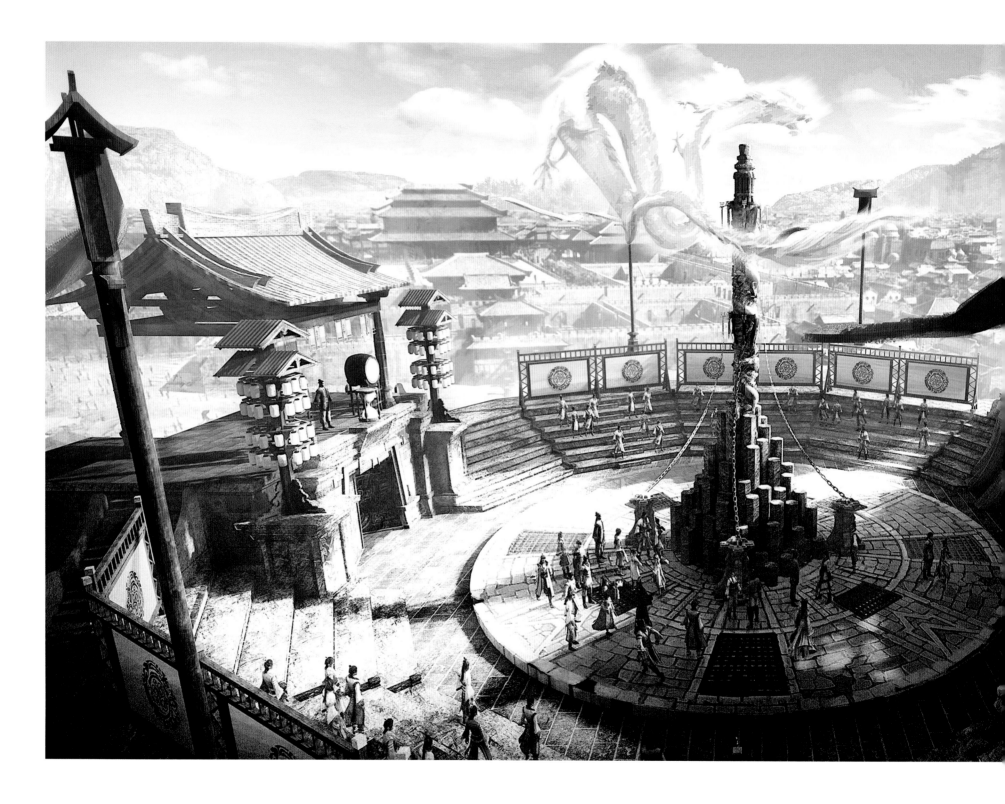

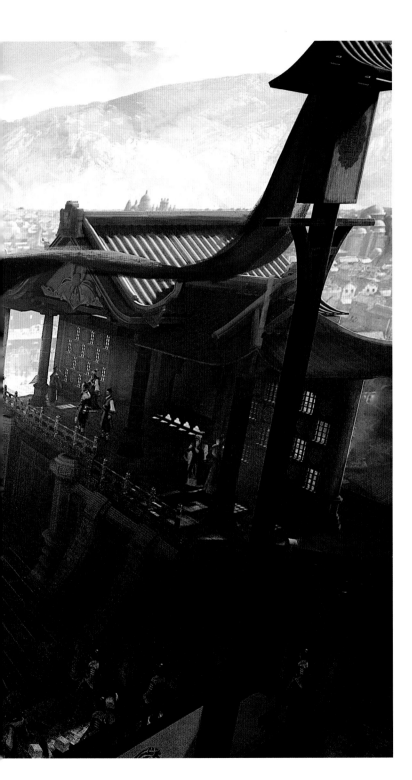

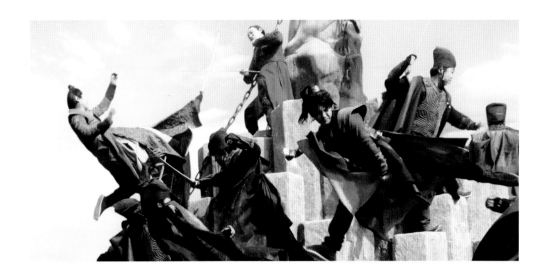

斗武场

伏龙城竞争国御妖师、四营统帅的赛场。中间是一根盘龙柱，从下面的自然岩石形态渐变到具象的龙形态，柱顶部还有日晷造型，用以放置大赛的终极奖励——龙形令牌。

（百花山初试三日后入围考生共24名）终试规则：龙柱夺牌是终试的考核内容，四大营帅要带领各自队伍争夺统帅之位。在龙柱顶端石盘上，赫然挂着一个金光闪闪的统帅龙牌。以沙漏时间为限，哪个营队在规定时间内夺得龙牌，该队的考生便可全员晋级国御妖师，而该队营帅则直接晋升为四营统帅。

斗武场·铜锣

斗武场·沙漏

众多场景中，美术设计最满意的应该是伏龙都城斗武场。这一场景在视觉设计上有以下几点突出之处：

首先，从设计理念来说，此场景将中国古代建筑与自然主义构成感结合，在视觉上试图引发观众的想象力，呈现冲击力，将两种截然不同的视觉风格融合，也最大限度地体现斗武场的场景表现力。

其次，实现了中式古典与自然形态现代构成的充分融合。南北两端是中式传统的台阁，四周是犹如罗马斗兽场般阶梯状围合而成的看台，圆形的斗武场中部矗立一丛六角形火山岩柱。这种设计方式在视觉上产生强烈的对比反差感和时空交错的效果，极大地丰富了视觉冲击力。

再次，场景的构图与场景细节设计力求精致。中间的火山岩柱在最开始是不出现的，随着情节的推进与打斗越发激烈而缓缓升起，错落聚合构成既有稳定感又不乏动感，中间共同簇拥着一根龙柱，顶端的日晷装置象征时间永恒，仿佛在不断呼唤着胜利者。

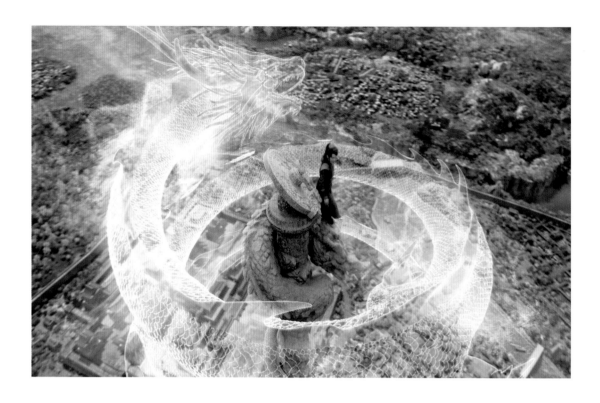

最后，从场景搭建来说，要将这种设计理念变为具象的场景并不容易，需要在技术和操作上大量投入。各种颜色旗帜的错落代表各方势力的均衡，各种元素的比例和布局也在不断试错中达到最佳的视觉效果。这一系列工作使得这一场景在视觉上将一个情节段落推向高潮。

综上，无论从设计理念、色彩搭配、创作手法，还是场景的技术难度来说，伏龙都城斗武场都是《虎鹤妖师录》中非常有趣和充满挑战的一个场景设计。我们力求在色彩、光影、构图以及场景细节的设计上都拥有高亢的表现力。

它既体现出中国古代建筑的魅力，又融入了自然主义和未来感的视觉元素，这也是《虎鹤妖师录》美术设计理念的一个突破方向。

第五章 ⋯⋯⋯

千羽皇都

千羽国地势特殊，处于高原之上，四周悬崖形成天然屏障。

千羽国与伏龙国之间通过长桥相连。千羽国人精通隔空操纵之术，连飞沙走石都可以化作兵刃，来去自如。

千羽国盛产矿石，百姓普遍很富有，而且最有钱的那些人会将财富分给不那么富有的人，所以在千羽国，百姓是不愁吃穿用度的。除了商人，千羽国人很少离开自己的国土，而非千羽国之人也很难进入。千羽国城门口戒备森严，来访者皆需出示路引。

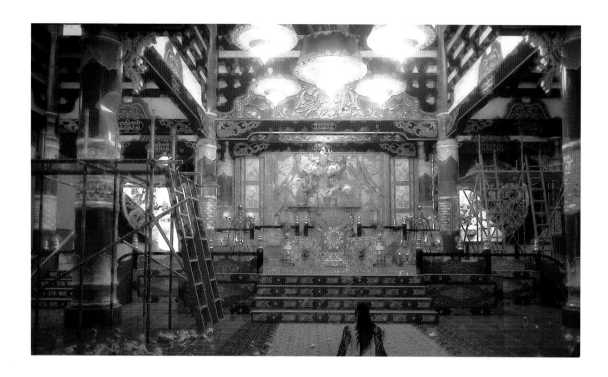

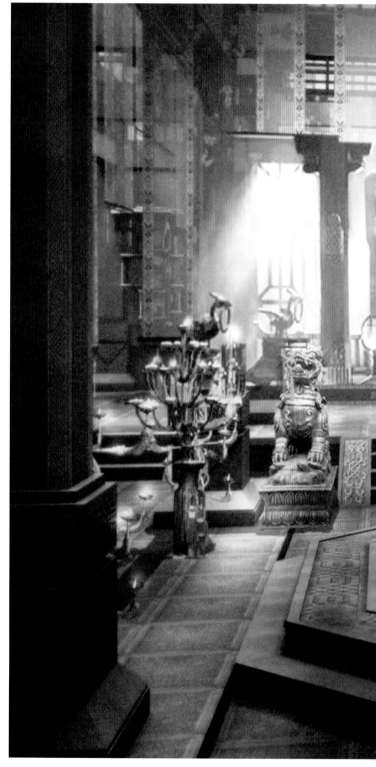

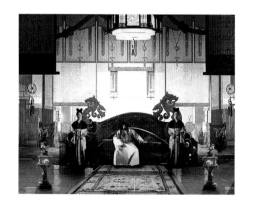

歌谣：路行千里不至

千羽，飞黄腾达没入

莲华。涧下水，井中蛙，

野草生根亦人家。

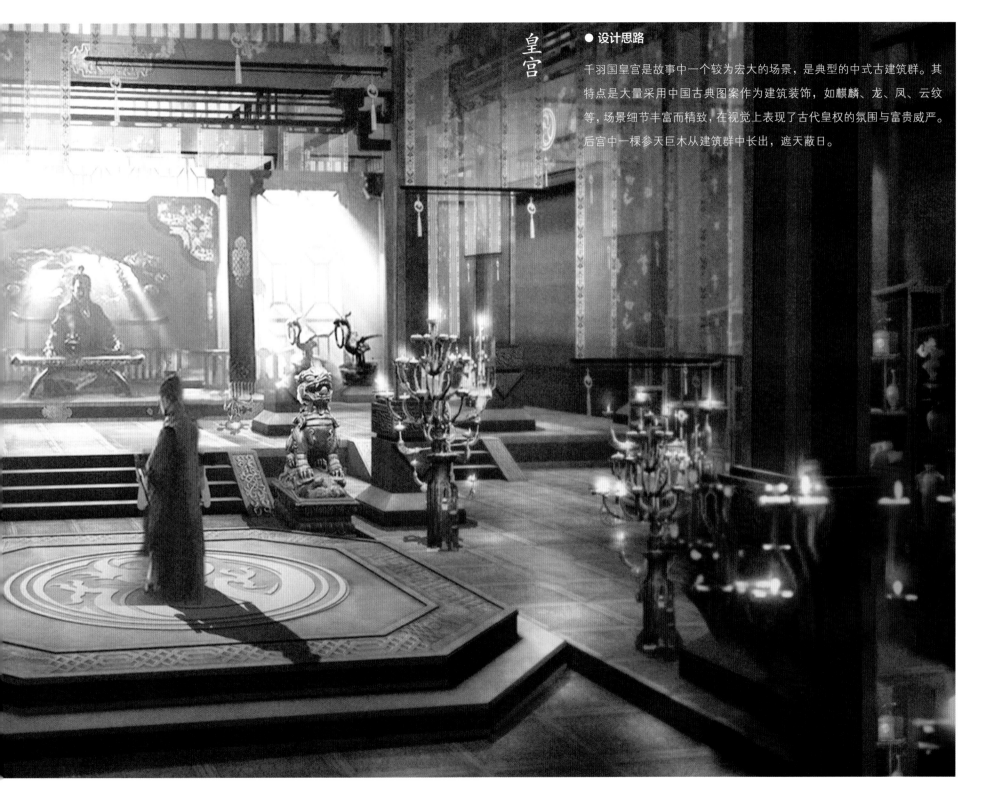

皇宫

● 设计思路

千羽国皇宫是故事中一个较为宏大的场景，是典型的中式古建筑群。其特点是大量采用中国古典图案作为建筑装饰，如麒麟、龙、凤、云纹等，场景细节丰富而精致，在视觉上表现了古代皇权的氛围与富贵威严。后宫中一棵参天巨木从建筑群中长出，遮天蔽日。

启灵神

肖添仁 饰演

传说五百年前，开国皇帝在启灵神的指点下建立了千羽国。启灵神神力无边，能点石成金，变废为宝。几百年来千羽国上下不跪天地，不拜诸佛，只信奉启灵神。

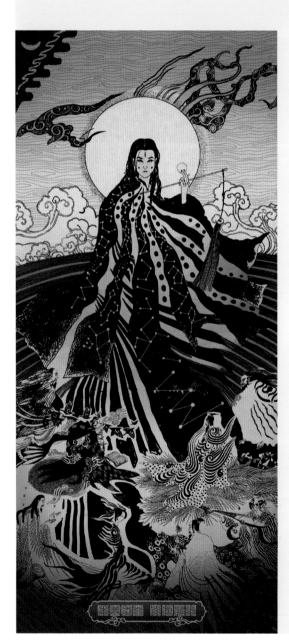

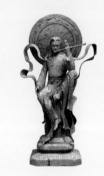

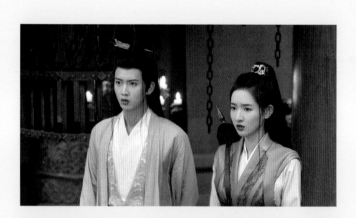

国王

蒋恺　饰演

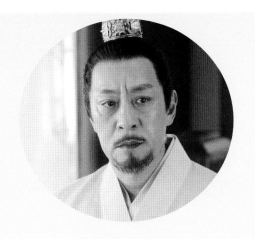

王羽千的父王，在位时国泰民安，风调雨顺，是人人歌颂的太平盛世。在亲自率兵力战入侵的妖邪时，不幸被一眉从锁妖瓶放出来的、逃窜到千羽国的蛊雕咬伤。国王当日手刃此妖，蛊毒却已漫布全身，病在元神，在髓海，已是回天乏术。在最后时刻，老国王和王羽千之间的隔阂消除，父亲的良苦用心也被王羽千理解。

窃脂

窃脂，意如其名，喜食胭脂香粉，还喜欢囤积女人的金银首饰，好歌舞，会隐身遁形，是一只长着翅膀、如蛇似鸟的妖兽。

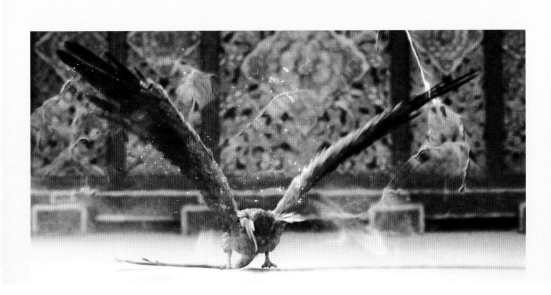

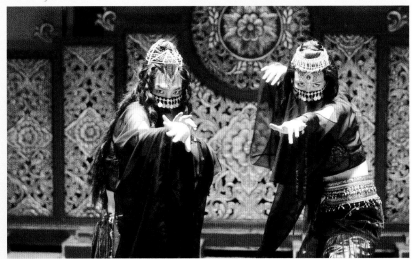

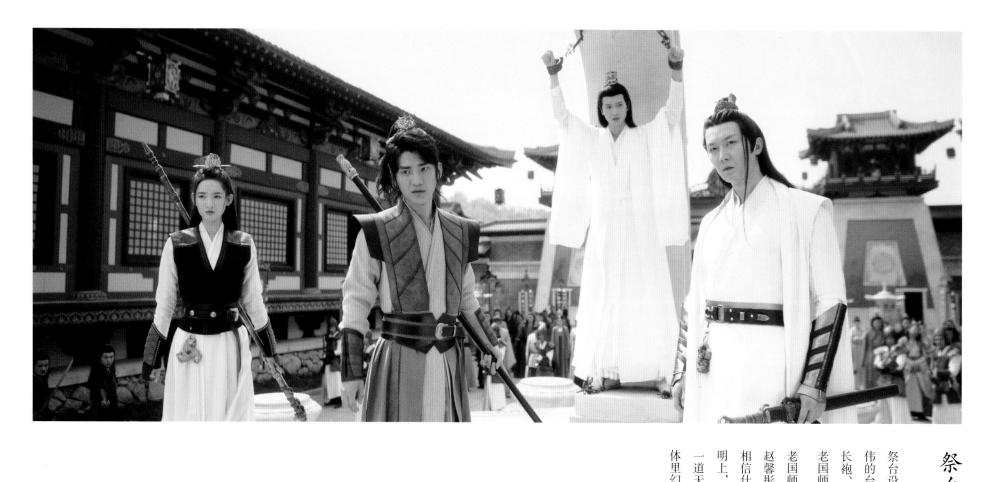

祭台

祭台设在千羽城内的通衢之地——中心的广场之上。雄伟的台基上立起八角的大坛，八个角上各站立一位身着长袍、手持桃木杖的方士。整个石台周遭如法事之庭，老国师披头散发，手执青蚨剑，登上祭台。

老国师企图引来天雷，让新国王驾崩，释放神力。虎子、赵馨彤和霄云子越狱前来救王羽千，虎子表示自己从不相信什么神力，所有人都只顾自我私欲将希望寄托在神明上，却忘记了人定胜天。但此时仪式已经开始，最终，一道天雷劈中王羽千，金光乍现，启灵神从王羽千的身体里幻化而出，俯视众人。

第六章 ……………

巅峰谷

位于双生山山脚下，是白虎五百年前的栖息之地，也是夜莹鸣拒绝祁无双之处。五百年后，一眉在此处设置山茶法阵，企图阻挡众妖师靠近血色瀑布。

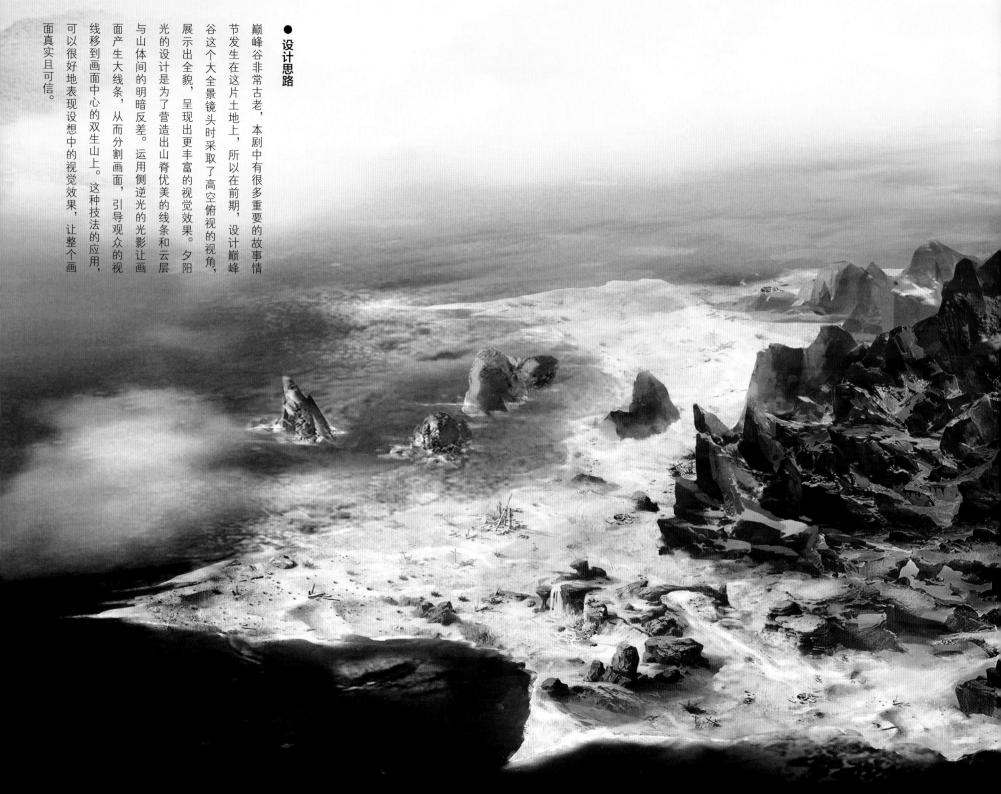

● 设计思路

巅峰谷非常古老，本剧中有很多重要的故事情节发生在这片土地上，所以在前期，设计巅峰谷这个大大全景镜头时采取了高空俯视的视角，展示出全貌，呈现出更丰富的视觉效果。夕阳光的设计是为了营造出山脊优美的线条和云层与山体间的明暗反差。运用侧逆光的光影让画面产生大线条，从而分割画面，引导观众的视线移到画面中心的双生山上。这种技法的应用，可以很好地表现设想中的视觉效果，让整个画面真实且可信。

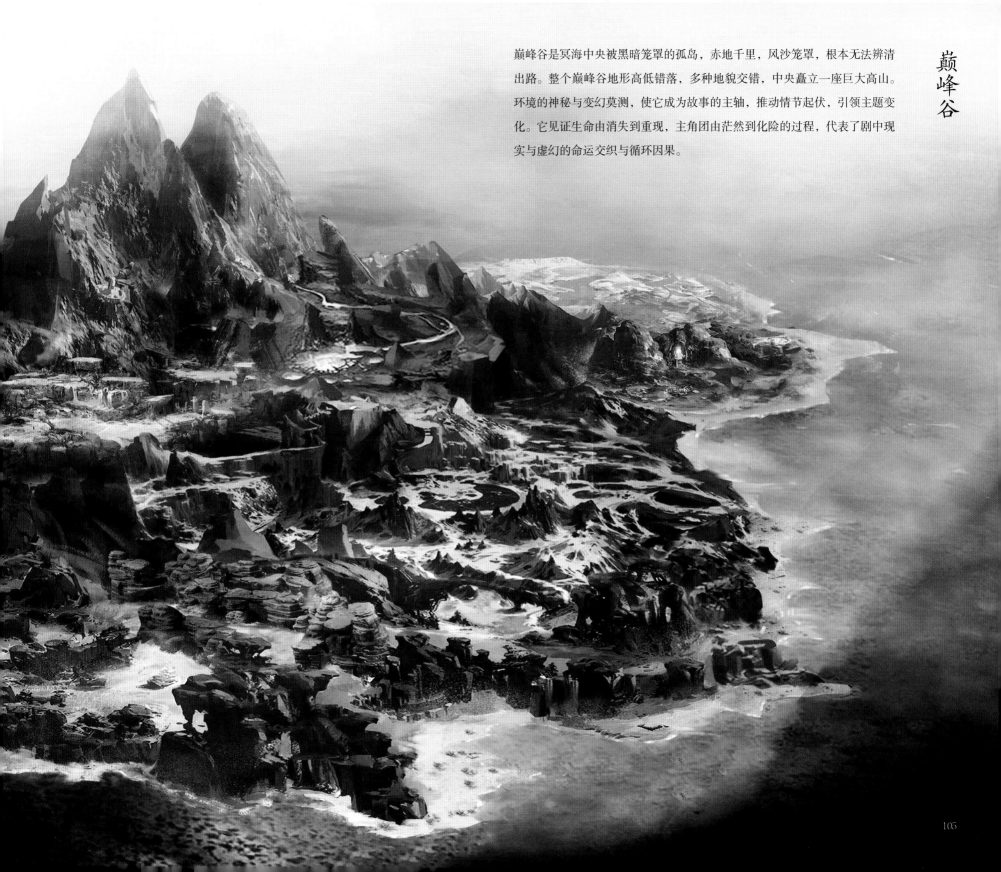

巅峰谷是冥海中央被黑暗笼罩的孤岛，赤地千里，风沙笼罩，根本无法辨清出路。整个巅峰谷地形高低错落，多种地貌交错，中央矗立一座巨大高山。环境的神秘与变幻莫测，使它成为故事的主轴，推动情节起伏，引领主题变化。它见证生命由消失到重现，主角团由茫然到化险的过程，代表了剧中现实与虚幻的命运交织与循环因果。

巅峰谷

105

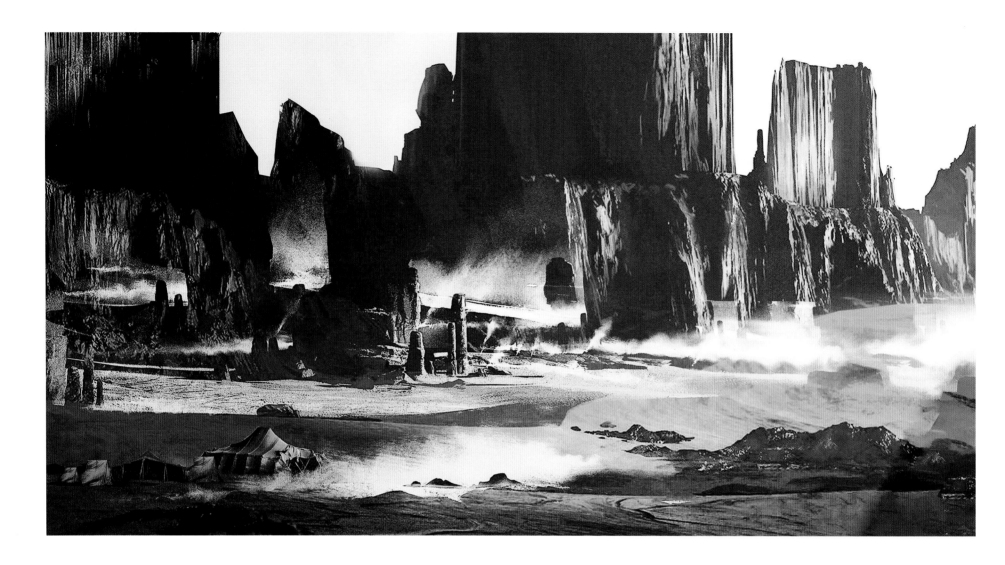

莫千愁

韩承羽 饰演

莫家先祖，于五百年前的巅峰谷战役中被妖邪所伤，垂死之际被一眉植入骨钉，得以用元神维持自身的幻影虚形。用莫家绝学『千丝断』攻击刚登陆巅峰谷的祁晓轩等人时，被拔出骨钉后得以恢复神智，将仅剩的精元之力传给莫谷子，使其学会千丝断，随后化为粉尘消失。

赵翎燕

刘智扬　饰演

赵家先祖，于五百年前的巅峰谷大战中丧失肉身，以幻影虚形的形态与虎子、赵馨彤在巅峰谷地洞相遇。起初因赵馨彤和身为「虎妖之子」的虎子一起行动而不满，不愿传授赵家绝学『燕翎刺』，最终被赵馨彤的坚持所打动，指导她练习『燕翎刺』，并希望她将赵家绝学传承下去，而后元神散尽、消失。

107

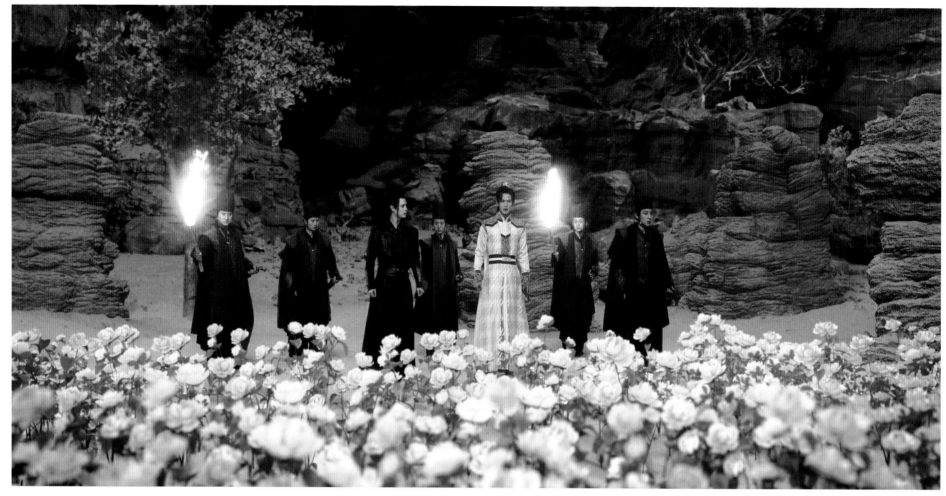

山茶法阵

相传百年前有人培育了这种山茶异株，并以此花研究出独特法阵。山茶花白天为红色，可释放香气使人昏迷；夜晚变成白色，花蕊中有骷髅图案，虽没了白天使人昏聩的气味，但它的根茎藤蔓成了杀人利器，会将人死死缠绕，拖入地下，成为滋养它生长的花肥。

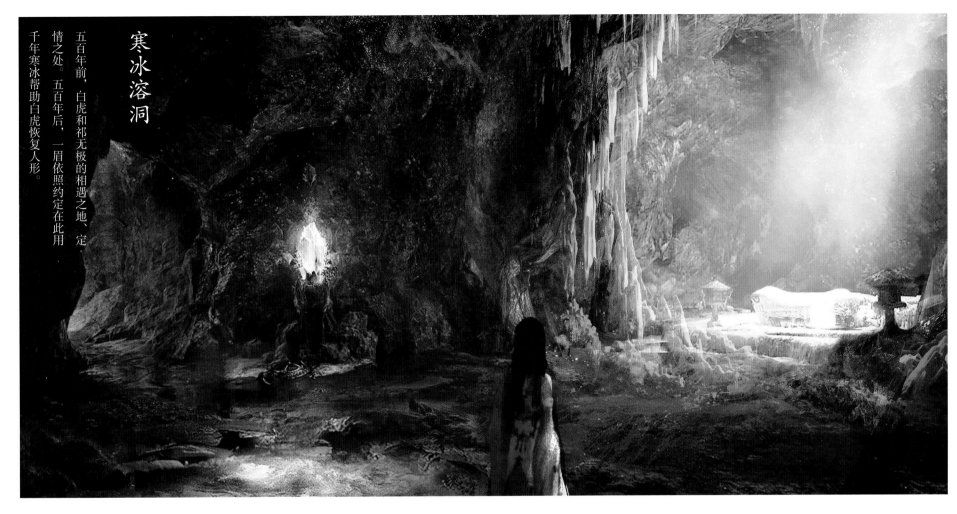

寒冰溶洞

五百年前，白虎和祁无极的相遇之地、定情之处。五百年后，一眉依照约定在此用千年寒冰帮助白虎恢复人形。

虎子，你是神之子，只要你相信自己，便能将体内未开掘的神力激发出来。我们母子好不容易见面，娘还有好多话想跟你说，但娘没时间了。如果有来世，娘定守在你身边陪你长大。你们要振作起来，拯救苍生的使命现在交到你们手里了，这一次，你们一定要成功。

白虎

张芷溪 饰演

巅峰谷的万年神明，身躯为虎，却长着九条银尾，她的力量都来自这九条银尾。其原型来自《山海经·西山经》中掌管昆仑山的神——陆吾。

五百年前，居住在巅峰谷内的白虎，遇到了前来请求赐福的祁家兄弟祁无极和祁无念。原本无欲无念的白虎，对聪明睿智的凡人祁无极动了情，并与之相爱。祁无极被杀害后，她拼死逃离，守护腹中胎儿。

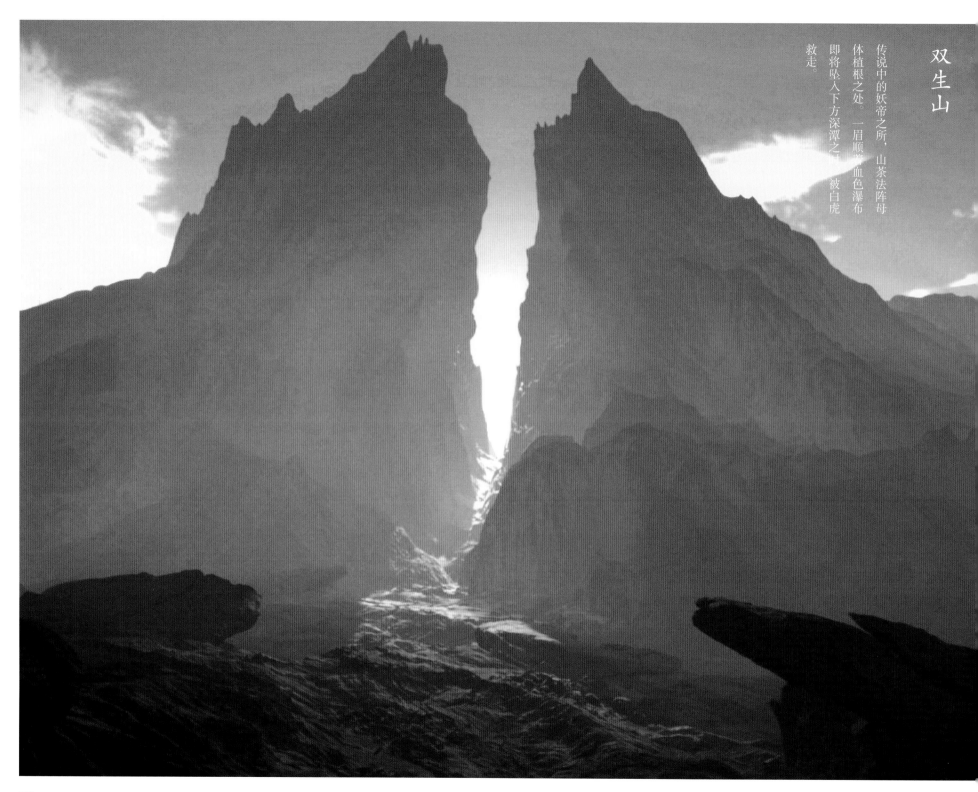

双生山

传说中的妖帝之所，山茶法阵母体植根之处。一眉顺着血色瀑布即将坠入下方深潭之时，被白虎救走。

血色瀑布

大山神被祁无双杀害之后，它身下的清泉也被鲜血染成红色，发出灼热之光。被山神之血沾染的清泉沿着洞内沟壑一路前行，逐渐汇集成冥火之流。双生山的阴面崖壁上有一处凸起的豁口，这些冥焰便从泉眼处流出，在豁口处堆积，而后合势而下。巅峰谷上的瀑布变成了血色瀑布，奔向冥海。而岛上的瑞兽仙灵四散而逃，有些被冥海吞没，有些逃窜到海上，其中就有一只麒麟兽（启灵神）。

蔚蓝的海面瞬间变成了烈焰冥海，所到之处，烧毁一切。

▼ 编剧专访

漫画改编剧本的过程中，比较大的改动是巅峰谷的情节。

五百年前的巅峰谷是故事的起点，也是五百年后少年团要征战的终点。高潮部分的巅峰谷大战根据人员和场地情况，进行了更加清晰的戏份梳理和场景合并，在不影响主线故事的情况下合理呈现。

如何打通五百年前后故事的连贯性，虎子和祁晓轩的命运如何绑定，他们又如何与巅峰谷建立连接，是故事设计之初考虑的重点。同时，改编也丰富了王角团成员身上的故事，让性格迥异的每个人物都有各自的目标和成长轨迹。对于原作故事，需要把握的核心是整体的气质和节奏，不能因改编而损失、破坏掉原作中的少年热血感。在后期改编中，我们在保有原作风格的同时，要做的是丰富人物设、梳理世界观、搭建人物关系。

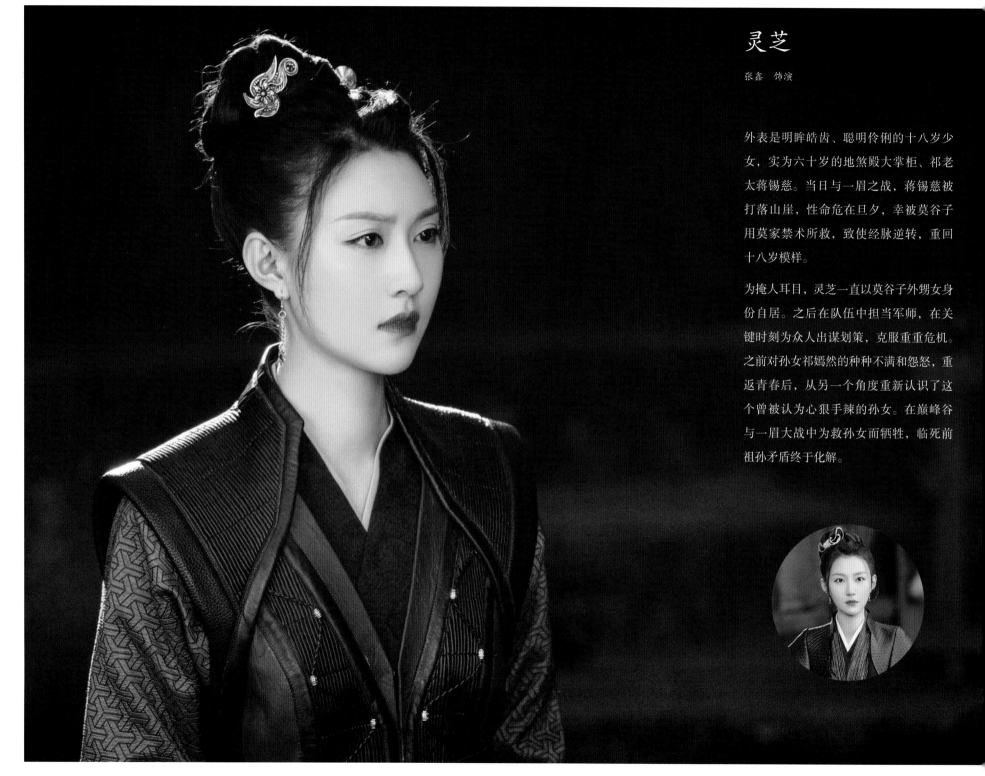

灵芝

张鑫 饰演

外表是明眸皓齿、聪明伶俐的十八岁少女，实为六十岁的地煞殿大掌柜、祁老太蒋锡慈。当日与一眉之战，蒋锡慈被打落山崖，性命危在旦夕，幸被莫谷子用莫家禁术所救，致使经脉逆转，重回十八岁模样。

为掩人耳目，灵芝一直以莫谷子外甥女身份自居。之后在队伍中担当军师，在关键时刻为众人出谋划策，克服重重危机。之前对孙女祁嫣然的种种不满和怨怒，重返青春后，从另一个角度重新认识了这个曾被认为心狠手辣的孙女。在巅峰谷与一眉大战中为救孙女而牺牲，临死前祖孙矛盾终于化解。

二掌柜

刘宇桥 饰演

在得知大大掌柜蒋锡慈牺牲之后心灰意冷，为找到大山神心脏所在耗尽精元，最后力竭而死。

罗盘

此武器是地煞殿二掌柜的法器，外表虽是风水探测、确定方位的工具，实为探测犯罪现场、寻找线索的仪器。罗盘配合精元之力，可重现犯罪现场当时的情景。

● 设计思路

二掌柜的罗盘用于测定方位，以河图洛书为中心图案，用一和零的图案呈现六十四卦，其设计融实用性、观赏性与象征意义于一体。

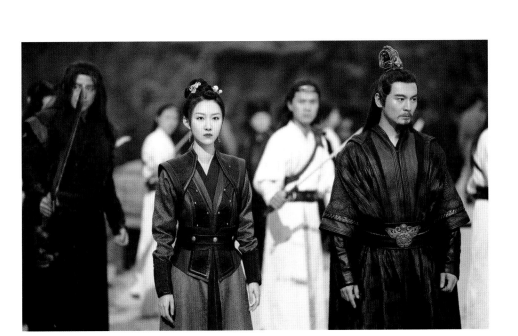

戴尚宇　书亚信　饰演

祁无极　祁无双 青年

祁无极与弟弟祁无双是一对孪生兄弟，命运却并不相同。祁无极有着健康的身体，俊朗的容貌，但弟弟祁无双生下来便是残疾，且面容丑陋。祁无极听闻巅峰谷有神灵瑞兽可治愈世间一切疾苦，便带着弟弟前往求医。其间被大家闺秀夜筌鸣追求，并未动心。登上巅峰谷后，爱上了神兽白虎。

在遇到大山神时，祁无极接受了新的考验：必须在救弟弟和救苍生之间做出选择。他最终选择救苍生，但此举却遭到弟弟的痛恨。祁无双杀害了大山神，杀害了祁无极，成了世间第一只妖，并幻化成祁无极的模样，娶了夜筌鸣。祁无极带着遗憾死去，兄弟二人的羁绊化成了祁家『双生元神』的诅咒。

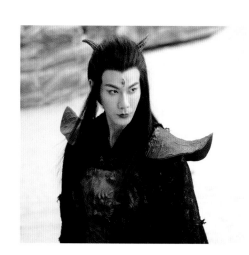

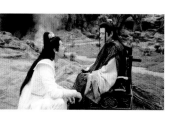

无极洞

无极洞在血色瀑布正对面的山腰上，是祁无极（假）被困之处，祁无极（假）与夜箜鸣成婚之处，存放夜箜鸣水晶棺之处。五百年后，白虎于无极洞给一眉讲述了当年的真相。灵芝为救祁嫣然在与一眉搏斗的过程中牺牲，一眉重伤后重新变回布偶。

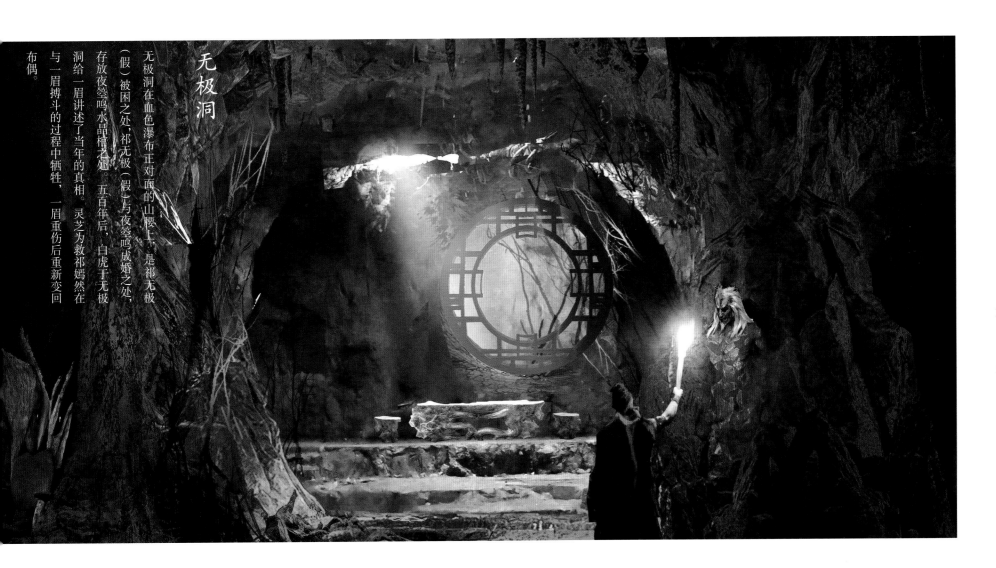

夜箜鸣

马月　饰演

夜箜鸣一直喜欢祁无极，默默地为他付出，无微不至地照顾他的弟弟祁无极与夜箜鸣成婚。

祁无双爱慕夜箜鸣，冒充祁无极与夜箜鸣成婚。夜箜鸣发现真相后，让一眉带着她的孩子乘冥船离开巅峰谷。

那一刻我明白，我之所以存在，是因为主人需要我。看到她伤心难过，我也第一次落泪。

主人，我回来接你了……

主人，我们回不去了……一眉重新陪在你身边。

一眉躺在夜箜鸣身边，慢慢闭上眼睛，眼角落下泪水。光芒散去，她又幻化成了五百年前的那个布偶，躺在夜箜鸣的手边。

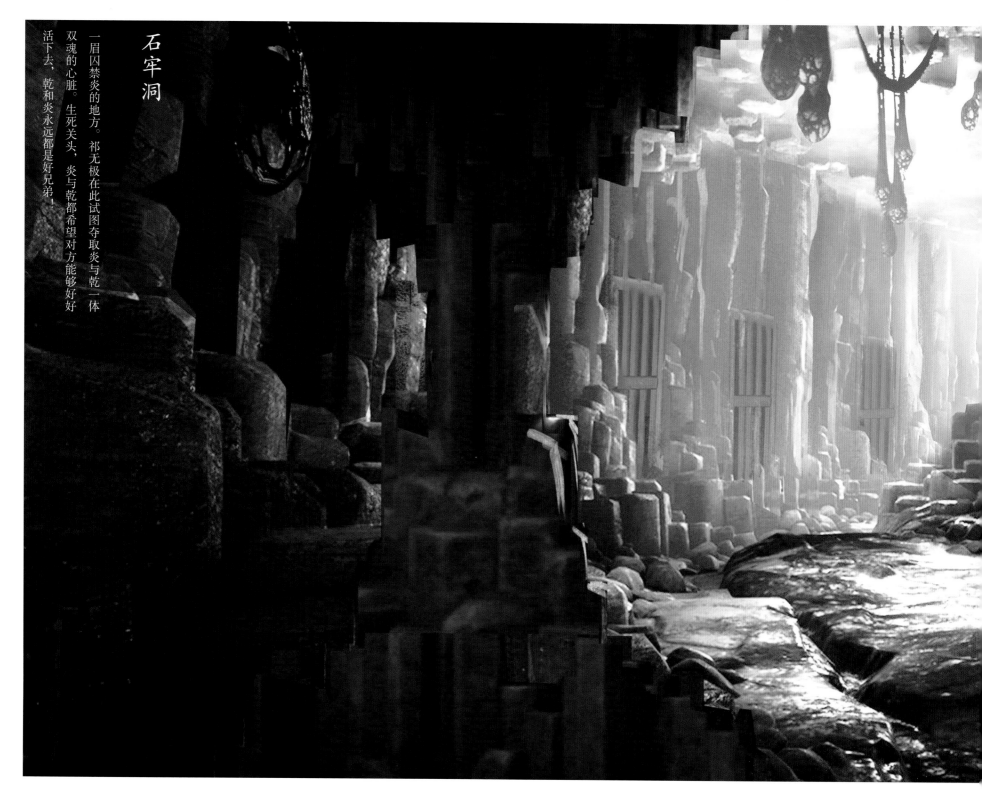

石牢洞

一眉囚禁炎的地方。祁无极在此试图夺取炎与乾一体双魂的心脏。生死关头，炎与乾都希望对方能够好好活下去，乾和炎永远都是好兄弟。

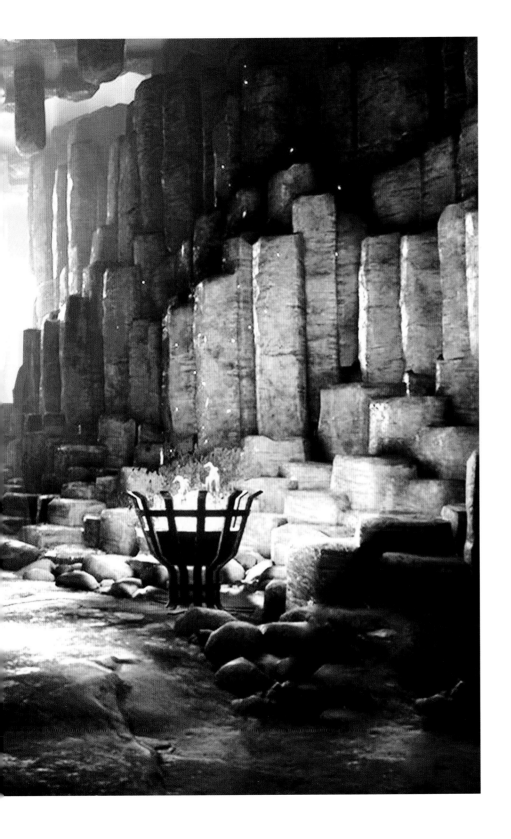

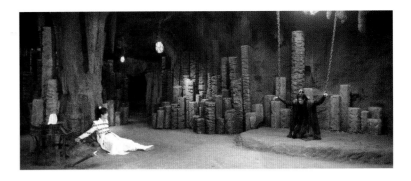

与其带着仇恨活着，不如去终结这仇恨之源，我要恨的应该是祁家双生元神长久以来的诅咒，这也是我来此的目的。

小时候你就喜欢哭，现在还是没变。我很高兴这八年你能成为祁晓轩，如果再回到当年选择的时刻，我仍然会说无论选中谁，那都是天意，我们各安天命。但这一次，我们不能顺应天意。

这次你要出去，因为那个世界有你的兄弟朋友，有你未完成的事情，我很开心能做你的哥哥，无论什么时候我都会保护你，这一次也不例外，哥依然会保护你。

记住，不要活成任何人，要活成你自己的样子。

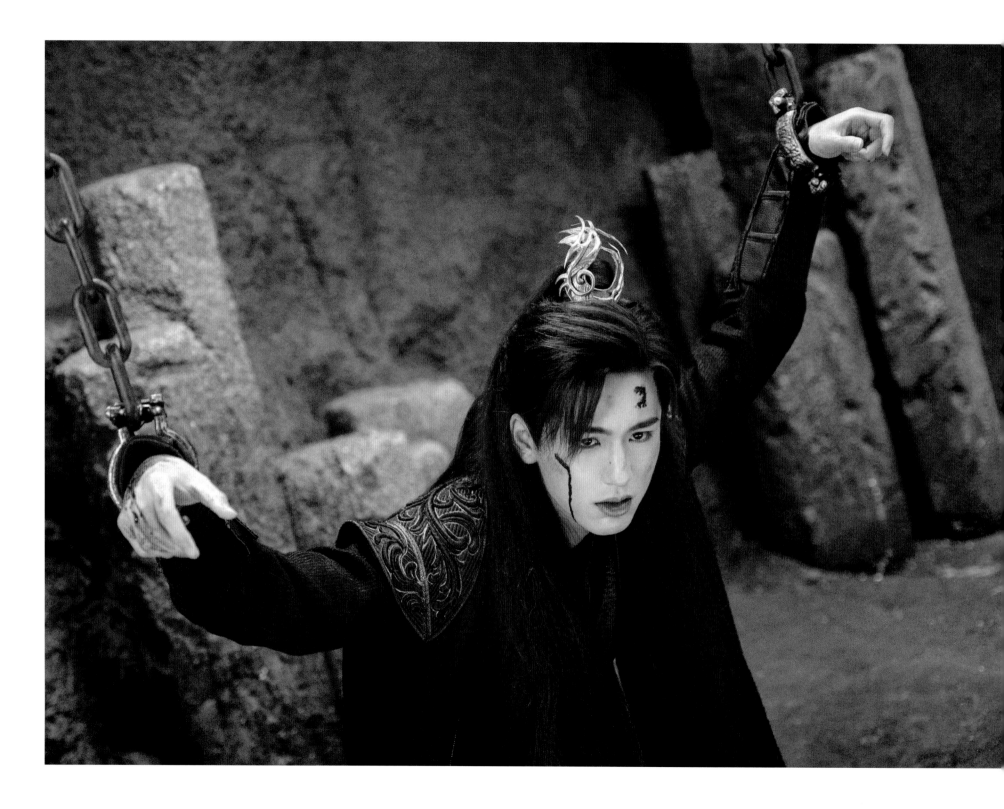

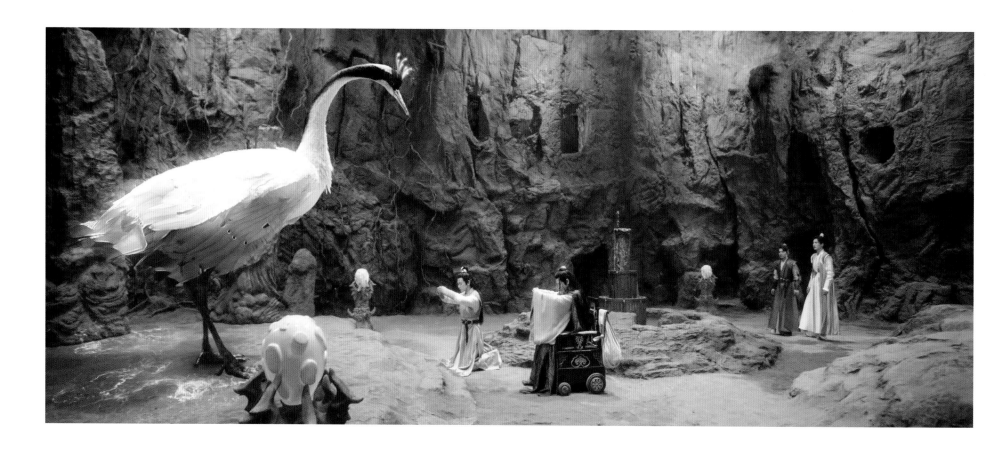

山神洞

五百年前大山神双生鹤居住于此。大山神曾经立在一个圆形的符文上，身前停着缓缓转动的金刚橛，而脚下有汩汩清泉流出，顺着洞内地上的沟渠流向远处。五百年后被诬为『妖帝』的大山神的心脏便在洞穴深处，状如一个石球悬浮半空，缓慢地旋转着。而它的下方地面上，是一个类似符文的环形凹槽，凹槽的中间是一个泉眼，从中不断涌出血色泉水。

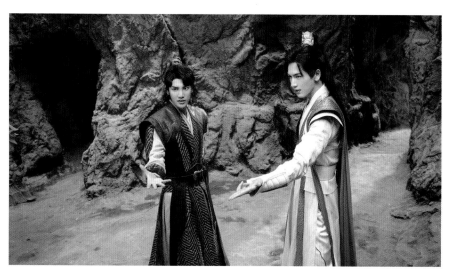

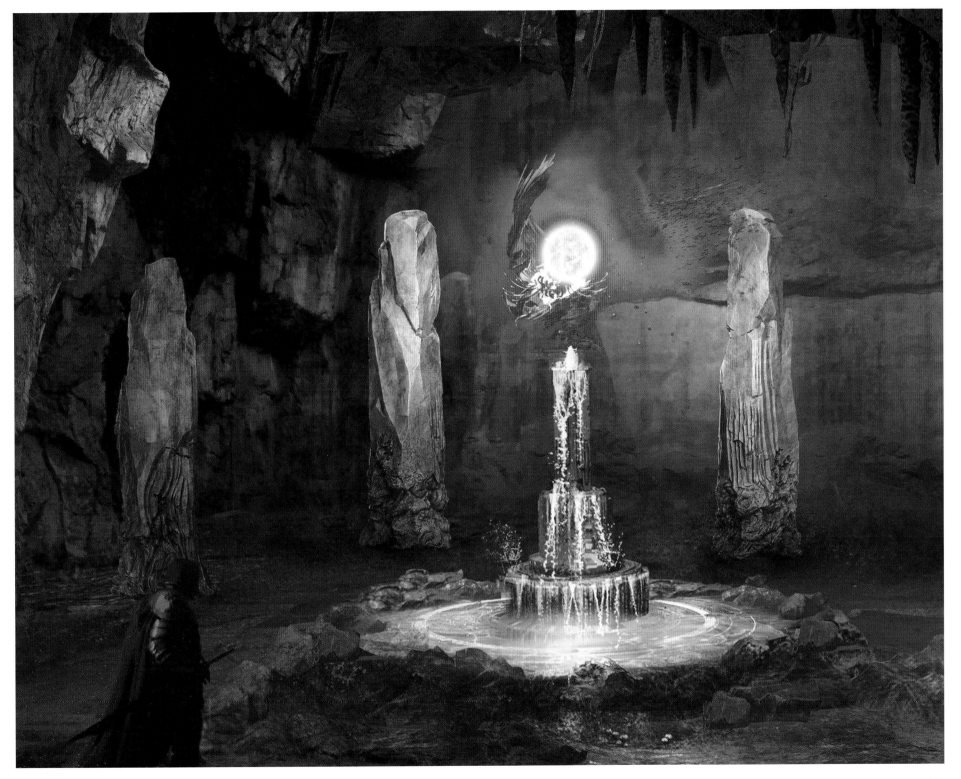

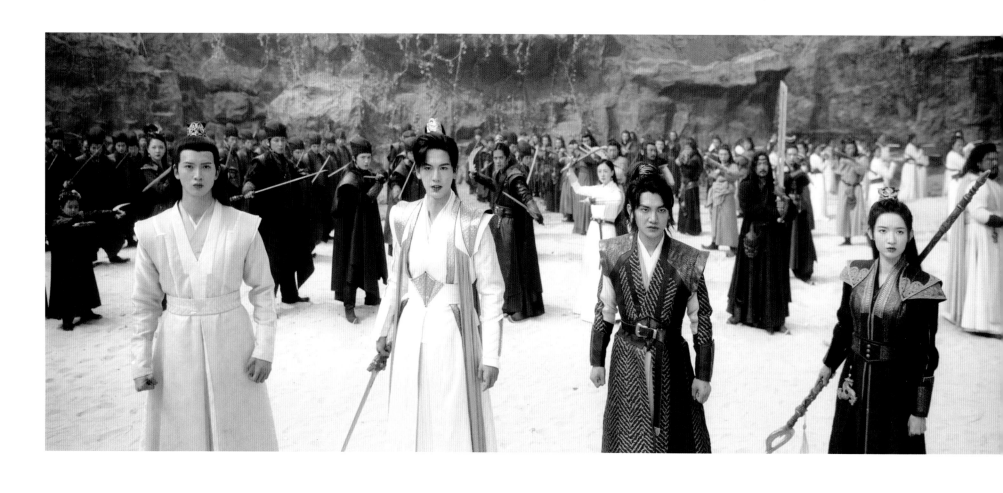

巅峰谷大决战

虎子、祁晓轩、赵馨彤、王羽千等人与妖化后的祁无双展开最终决战。

其间，王羽千为救虎子，被祁无双杀死后，化为一朵金莲，治愈了在场受伤的战友。赵馨彤也在战斗中牺牲，最后倒在虎子怀中。变身后的虎子和祁晓轩与祁无双再度展开鏖战，虎子周身金光四溢，而晓轩挥舞双翅、通体银光，犹如一只凶猛金虎和一只冲天银鹤，虎鹤强强联合，最终两人联手打败了祁无双，并解开了祁无双的心结。随着祁无双怨念的消散，天空乌云散去，风沙停歇，阳光照射大地。巅峰谷上的群妖瞬间恢复神识，纷纷化成瑞兽神灵的形态。巅峰谷恢复了往日的美丽。

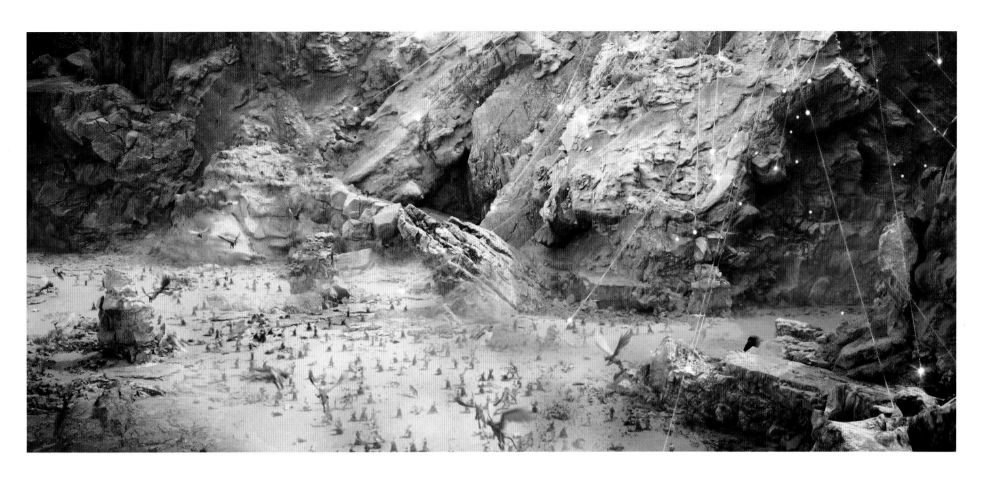

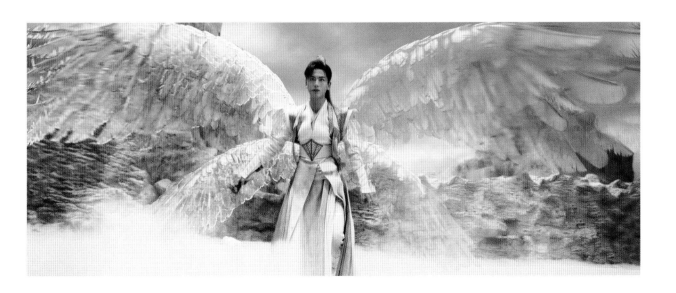

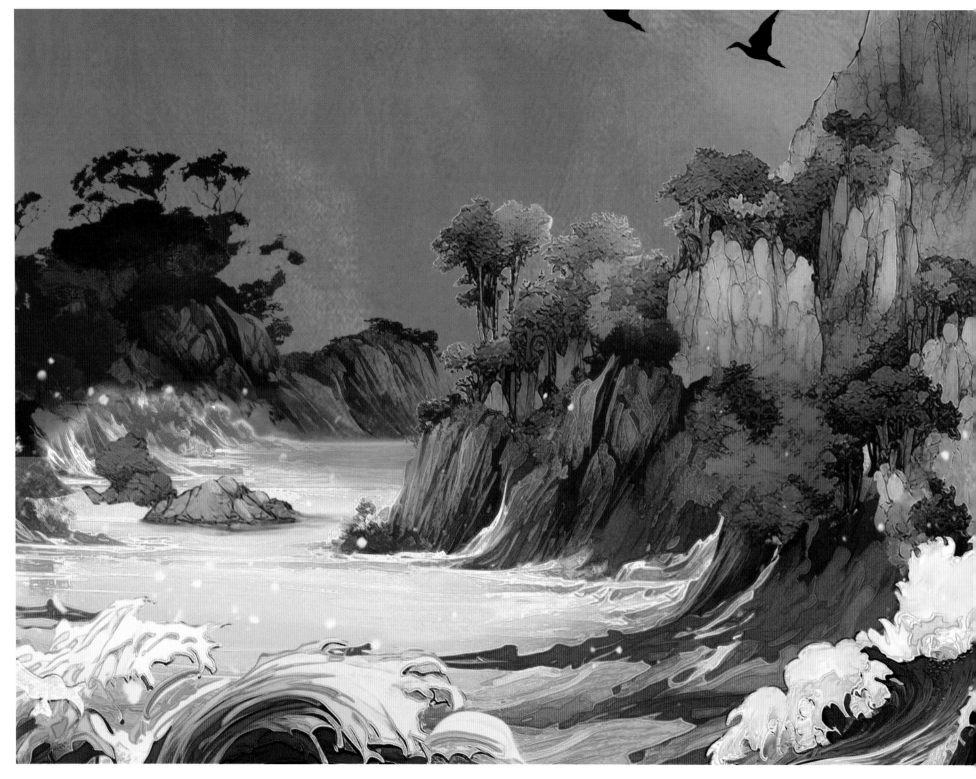

您最想和读者说什么？

"少年侠气，交结五都雄。肝胆洞，毛发耸，立谈中，死生同，一诺千金重。"

记得第一次看完《虎鹤妖师录》这个剧本，我的内心是复杂的。《虎鹤妖师录》的主线剧情没有仙侠虐恋，没有轮回救世，没有官府宅斗，主角们没有"城府极深"，没有"心狠手辣"，没有"倾国倾城"，没有"武功盖世"，有的是一腔追寻真相的热血，有的是一诺千金的少年纯真心性，有的是携手直面邪恶的勇气！但这样的热血故事、少年们的纯真勇敢在如今的市场里，真的会引起共鸣，被接受、被认可吗？我不知道……

但我觉得，我们需要这样的故事。

《虎鹤妖师录》的故事发生在一片被冥海包围的大陆上。不同族群的人类，为了对抗冥海，四处寻找赤珠；为了保卫家园，与"妖"搏杀。主角一行四人，有的英气勃发，有的冷若冰霜，有的英姿飒爽，有的憨厚可爱。他们虽性格不同，脾气迥异，但都有着斩妖除魔、拯救苍生的理想。四人为了根除"妖患"，带领联军舍身跨越冥海。巅峰谷上，四人为求真相不惜与先祖对决。然而，最后得到的真相冰冷而又残酷……

"光风怀抱玉精神，不染世间尘。"

我和《虎鹤妖师录》都是幸运的。

从前期筹备，到中期拍摄，再到后期剪辑、特效配音、发行推广，各个部门都给予了我和作品最大的支持与包容。所有的演职人员就如同剧中的主角一样，披荆斩棘，砥砺前行。我们在这样的特殊时期，越过严寒，度过酷暑，用热血与纯真，完成了《虎鹤妖师录》中的每一集、每一分、每一秒。我们怀揣着对这部"不太一样"的作品的热情，义无反顾地坚持着我们的初心。

很幸运，直到面对观众，它依旧是我们"初见"它时的样子。也正因为如此，这本《虎鹤妖师录：艺术设定珍藏集》才更显得弥足珍贵和有意义——其中的艺术设定，在剧中我们都可以看到。

在整部剧的设定上，创作部门主要参考了《虎鹤妖师录》的漫画原著——以国漫的幻想元素为基础，与中国东方古典美学相结合，构建出了相对简洁、明快的风格。

对于人物的设定，我们尊重漫画原著。但考虑到观剧体验，我们在人物原有的性格基础上，增强了一些现代感，弱化了一些古风的感觉，让他们的言谈举止更加贴近现代人，更加通俗易懂，更加幽默。

在场景的设定上，我们尽可能地做到泾渭分明，让每一个场景拥有自己的特色，同时也尽量地强化故事性，做到有情感的表达，为剧情服务。

"无寻处，唯有少年心。"

最后，非常有幸能够参与到《虎鹤妖师录》的制作中，这本书对我来说，承载着太多的美好回忆，仿佛与同人一起工作的日子就在昨天。

愿看过《虎鹤妖师录》和这本书的人，都有一颗"少年心"，永远热血在怀，永远纯真在心！

对剧集里印象最深的一场戏是哪一场？为什么呢？

剧集中我印象最深刻的一场戏是主角一行四人出发去千羽国前，夜晚坐在一起看星星的戏。这场戏是一个转折点——众人在经历了背叛、厮杀、

阴谋与争斗之后，终于可以畅快地抒发自己的情感，与过去挥别。我们可以看到四个少年的愿望，他们希望着和平，希望着宁静，希望着母亲的呵护，希望着没有身世谜团……坐在星空下面的他们，是那样纯真与热血澎湃。也许就是这种纯真与热血让我印象深刻。

最喜欢剧中的哪个场景？

我最喜欢的场景应该是盛夏的油菜花田。因为盛夏的油菜花田，在阳光的照耀下显得格外灿烂耀眼。它正好象征着少年们天真烂漫、朝气蓬勃的气质。我记得在片子的末尾，我加了一场戏，就是在油菜花田拍摄的。赵馨彤和王羽千战死沙场，虎子留在了巅峰谷，唯有祁晓轩一人返回了大陆。四位少年曾经最美好的年华，都留在了记忆深处的油菜花田里。这大概就是我喜欢油菜花田的原因吧。

《虎鹤妖师录》是由未完结的漫画改编而来，原作中的世界观设定、人物关系、时间线、法术体系等都很复杂，且并未完结。编剧老师处理这些问题并得到现在的故事体系时，最重要的依据和原则是什么呢？在故事创作的前期，编剧组进行了哪些准备工作？

《虎鹤妖师录》原作是一部非常典型的热血少年漫，光怪陆离的妖怪世界，热血劲爽的打斗场景，意气风发的少年气概，塑造的人物和故事本身已经提供了非常年轻化、高燃热血的土壤。虽然接触项目时漫画并未完结，但故事的种子已生根发芽，给创造者提供了很大的想象和发挥空间。

原作中出场人物和打斗场景颇多，这对于影视化改编而言，是比较难实现的，我们需要根据戏剧功能有所取舍。在创作前期我们对原作进行了分析梳理，从中找出了极具代表性的人物和令人记忆深刻的情节桥段，同时对庞杂的世界观体系进行了修改再创造。哪些是利于主人公和故事发展的，哪些是重复烦琐可缩减的，化繁为简，提炼精髓，例如虎子的出身来历，祁晓轩的双生元神诅咒，王羽千的背景故事和人物成长，五百年前巅峰谷的真相等，做了进一步搭建和铺排，让故事在自圆其说的同时，每个人物和每条支线都能够汇入故事终点，让人物完成各自的成长蜕变。

《虎鹤妖师录》的剧情宏大，内容复杂，剧本从开始撰写到最终成形，大约用了多长时间？

正式接触项目并投入创作是2021年4月中旬，到2022年3月初全剧本最终成形，大约用了一年时间。前期与制片方有比较好的沟通、探讨，制片人也给予了编剧很大的信任和支持，在确定故事的风格气质后，并未有颠覆性的调整和变化。在后期拍摄过程中，会与制片方、导演和美术

团队探讨一些剧本情节实现的可行性，会根据实际情况进行调整和修改。其中高潮部分——巅峰谷大战根据人员和场地情况，进行更加清晰的戏份梳理和场景合并，在不影响主线故事的情况下合理呈现。

有没有为整个故事确定最初的基调，或是最开始撰写具体设定与情节前的整体构想和期待？

在撰写之初，与制片方确定是少年热血群像故事，故事节奏要轻松明快，人物情感要细腻动人。整体构想还是从梳理主线脉络开始：主人公的诉求是什么，人物成长变化弧是什么，虎鹤之交的命运羁绊是什么，以及这群少年是如何被裹挟进乱世阴谋，又是如何携手破局的。这些都是在整体架构上要思考和延续的内容。

目前国内已经有较多关于除妖的玄幻故事。在人与妖对立的基础上，我们期待打破传统陈规的故事模式，结合《山海经》中山神瑞兽的传奇故事，思考怎样跟中华传统文化相结合，怎么样打造符合当下年轻人喜好的人设和情节故事。基于这些思考和期待，我们尽量在每一个人物及单元故事上都有新的突破和设计。

在剧目诸多人物中，有没有印象最深刻的哪一位或哪几位？都用了哪些手法来塑造人物呢？

印象比较深的人物是具有一体双魂体质的祁晓轩，炎与乾兄弟二人的悲剧故事让人唏嘘不已；还有千羽国在逃王子王羽千，他与父亲的亲情令人遗憾；包括幻宝妖师一眉仙子，她布设天下阴谋的百年执念；以及单元故事中的花妖牡丹与祁晓轩，伏龙国大反派阎罗支邪的前史故事。这些人物和他们身上的故事都十分生动，让人印象深刻。

在人物塑造方面，从性格特征和台词动作上，尽量做到每个人物之间有显著区别，要给每个人设计不同的目标和困境，没有绝对的非黑即白的正反派，每个人身上都有乱世中身不由己的戏剧性和悲剧性，以此来增加人设上的层次感和丰富性。

最想对观众说什么话呢？

《虎鹤妖师录》是一部集少年热血、动作悬疑、动人情感为一体的玄幻题材影视剧。从最初编剧的文字创作，到导演、摄影、美术、服化道、后期特效，从黑白分明的字里行间，到将其呈现为绚烂多彩的影像作品，这是一个众人造梦的过程。制片方整体方向和质量的把控，让我们梦想成真，它凝聚了诸多创作者的辛苦和智慧。

希望《虎鹤妖师录》能从当前影视剧市场脱颖而出，冲出一条全新赛道，也希望观众能够喜欢这部作品，感受影片中人物的悲欢与离合、成长和希望，并与之共情共鸣。在影片播出时，希望观众能提宝贵意见，观众的喜欢与批评才能让《虎鹤妖师录》画上完美的句号，故事的终点永远在前方！

美术概念团队的基本构成是怎样的呢？每一处设定的具体流程是怎么样的呢？

美术概念团队通常由概念设计和气氛图人员组成，其中涵盖环境设定、场景设计、道具设计等多个环节。

概念设计入手阶段，美术指导负责整体方向与视觉呈现。根据剧本分析场景要素与功能，确定整体风格方向。概念设计师梳理空间布局与视觉元素，形成初步概念方案，供主创团队评估、选择。

选定概念方向后，进入概念方案设计阶段。设计师对场景进行详细构思，设计空间布局、道具摆放、装饰等细节，形成更加具体的设计方案。这时会采用手绘草图与电脑绘图相结合的方式进行设计。

确定具体设计方案后，通过手绘板精心绘制效果图。效果图要将场景设计的方方面面呈现给制片人与导演，以便评估设计效果与审美是否符合要求。这通常需要美术组各负责部分联动，制作鸟瞰图、平面图、透视图与实景效果图等。

被采纳的设计方案将制作成模型以便视觉化。在模型上进行必要的修改后，开始出图工作。在这个过程中，设计师运用画面构图与审美情趣，根据剧情与影视风格设计出符合要求的场景。这需要对历史风格与建筑有深入了解，并理解导演的创作意图。不同场景的设计难度也有所不同，需要概念设计师具备较高的应变与控制能力，与气氛图人员配合，共同完善设定与方案，营造出影视作品的整体视觉风格。

这部作品塑造了一个极为广袤的奇幻世界，涵盖神话、传说与中式传统文化等元素。为使这样广阔的世界观更加立体真实，剧作运用了大量细致的笔触。

首先是关于各类神与妖来历的设定。如九尾白虎原是巅峰谷的神兽，其原型来自《山海经·西山经》；一眉仙子有神秘身世，是五百年前夜莹鸣用人偶所制。这些神与妖的来历使其不再简单，而像真实生物，有自己的由来。

其次是对于道具的精细描绘。如紫金狼毫、梨花枪、板砖、魂镜等，每件道具都有独特来历和作用，有的寓意深刻，如紫金狼毫同时象征祁家荣光。这些道具设定使故事世界更丰富立体。

再次是人物关系与身世的设计。如祁家双生子的诅咒，虎子的身世之谜等，与情节密切相关，相互映衬。这些复杂的人物关系使每个角色都有自己的过去和宿命，不再单一。

最后是对神话传说和文化典故的运用。如《山海经》某些元素，使故事世界更古老神秘。这些文化典故让读者更易理解和接受这个奇幻世界。

通过上述种种细节，影片成功构筑出一个气势磅礴的奇幻青春热血世界。精致的场景与丰富立体的人物，配以神秘古老的文化底蕴，使这个世界观既广阔宏大，又完整可信。

在为整个剧集定下美术基调的时候，所做的视觉定位是什么？其中最大的制作难点又在哪里？

《虎鹤妖师录》的视觉定位是架空世界的中国古代奇幻热血青春悬疑，视觉上主基调参考唐宋风格，同时融入神秘色彩，使剧集具有浓郁的古风气息和丰富的想象力。

第一，建筑风格：参考唐宋建筑风格。这为剧集营造出稳定华美的氛围。作为古代中国经济文化发展的黄金时期，其风格非常符合作品要表现的氛围，结合大式建筑、小式建筑、民间建筑与丰富想象力，共同营造一个古风的平行世界。

第二，古色古香：根据剧集背景，应该呈现出架空世界的古代氛围，这需要在服装、建筑、生活用品等各方面体现出古代的特色。这些来自中国传统民间传说与留存器物中的元素，为作品提供了丰富的想象空间。

第三，奇幻色彩：作为一部奇幻剧，视觉上应该带有浓厚的奇幻色彩，通过特效、灯光的运用营造出神秘梦幻的氛围，也使剧集的时代背景更加丰满、立体。

第四，绚丽色调：作为一部青春剧，视觉上也应该体现出年轻、热血、亮丽的基调，色彩应更加鲜明夺目。而传统元素的加入，使得作品在架空的基础上也蕴含了浓郁的中国古风和青春热血特色。

这一定位的难点在于，如何在现实历史的参考下，发挥架空想象，打造出似真似幻的效果。这需要对历史有深入的理解与掌握，同时又具备架空创作的能力，两者的结合与运用是设定成功的关键。仅凭空想而不实际，难免虚浮；仅凭模仿而不加想象，难有新意。要在现代条件下还原出真实的古代氛围，需要大量精美的古代道具、服装，以及高超的场景制作和氛围还原技巧。所以历史理解与想象创作必须兼备，并在设定中恰当融合，方能达到理想的艺术效果。

另一难点是各个元素的融合与平衡。如唐宋元素与奇幻热血青春的结合，都需要慎重考虑，使之浑然一体而不突兀。这需要美术团队对整体创作有清晰统一的理解与把控。要在这么复杂的视觉基调下实现视觉的统一，需要高妙的审美眼光和统筹能力，这也是一个巨大的挑战。要使不同的因素相互作用，既体现出各自的特色又不失奇幻的整体效果，这需要对

创作有着宏观与微观的双重考量，方能达到理想的平衡。

总之，《虎鹤妖师录》的视觉定位取材广泛，世界观宏大，同时融入新颖想象，通过历史理解与架空创作的有机结合，美术团队得以构建出这一架空古风世界。

剧集中出现了大量的打斗戏，而"法术"在剧情设定中也非常重要。在法宝、法术、妖怪神兽等设定的创作中，协调这两者之间关系时，最重要的方面是什么呢？

在法宝、法术和妖怪神兽的创作中，要想很好地协调打斗戏和法术之间的关系，需要从多个方面着手。作品中有大量打斗戏，同时"法术"在剧情中也占有重要地位。为了协调武器、道具与法术之间的关系，编剧和导演进行了精心设计。

首先，剧本给武器和道具赋予法术属性，让它们成为法宝。如紫金狼毫本是祁家传家之宝，寄存了祖先法力，可变幻成大老爷。这些法宝兼具物理攻击与法术攻击，很好地融合了武器与法术。

其次，剧中创设的妖、神、妖师，大多数都习惯使用某种武器或法宝。如白虎显真身时会现出九条银尾，是她的武器，也是法力的具象化；一眉仙子使用的兵器是撕空刃，而她自己也是夜箜鸣用人偶注入法力而成的。每次妖和妖师出场进行攻击时，都会用到他们的武器、法宝，也很自然地结合了物理攻击与法术攻击。

最后，法术的施展也大多以某种手势或特定形态法器为媒介，这也起到了衔接法术与武器的作用。如不同结晶形态的符石加上这些手势的设定，使法术的施展过程更加具象化，也更容易被观众理解和接受。

上述种种创作手法，可以协调打斗戏中的武器、道具与法术。既给道具

加上法术属性、转化为法宝，又赋予妖和妖师独特的武器与法力，同时运用手势和形态，使法术的运用更加形象生动。这些创作思路使得武器、道具与法术融为一体，在法术和打斗之间达成很好的平衡。编剧、导演与美术各个环节紧密配合与协作，极大地丰富了剧集的戏剧冲突与视觉效果，让故事中的打斗戏既富有动力，又不失奇幻色彩。

在原作漫画中，人物所处的世界是架空的，但是在具体设计和呈现的时候，还是要有所依托。剧集的各种设定最主要是依托哪些现实去参考的呢？

《虎鹤妖师录》属于架空幻想作品，但其世界观和人物设定还是参考了中国古代的历史与多种文化元素。

首先是依托唐宋为主的视觉风格。唐宋是古代中国经济文化发展的黄金时期，其风格很符合作品要表现的氛围。其次是借鉴中国传统文化中的仙侠世界观。作品中出现的各种妖怪与仙术都来自中国民间传说，补充以及丰富了剧本的想象力与趣味性，通过设定的类型不同，扩展了剧中人物的身世与发展路径。除此之外，作品还融入其他中国传统元素，如武侠小说中的门派设定、机关术、医学与风水等概念。这些传统元素的运用使得作品在架空的基础上具有浓郁的中国风，这也将是其获得观众喜爱的原因之一。

依托这些现实元素，《虎鹤妖师录》构建出架空而真实感十足的世界。唐宋参考赋予其华美与稳定，仙侠色彩提供神秘感，友情亲情和其他因素丰富了其场景与人物。这些依托使作品在架空的同时蕴含浓郁的中式传统气息，这也是其广受欢迎的关键所在。依托传统同时又大胆地想象，是《虎鹤妖师录》美术创作的重要法宝。它在现实传统的基石上，建构出色彩斑斓的新世界。这种参考与想象的巧妙结合也使它突破了常规的视觉映像，开拓进取，这或许也正是获得创造力的核心原因。

综上，《虎鹤妖师录》设定在架空的同时，吸取了丰富的中国古代历史与文化资源，特别是以唐宋为蓝本，加以奇幻色彩，打造出一个似真似幻的热血青春悬疑古风世界。

剧中很多场景、道具，尤其是法宝、妖怪神兽等设计和原作比都经过修改和优化，在这个过程中主要有哪些方面的考量，又是如何取全的呢？

主要出于美术设计的以下几点考量：

第一，视觉呈现的统一与协调。各场景、道具设计风格必须一致，体现整体视觉效果。设计上遵循同一奇幻色彩，不过于碎片化。这需要有交融性，确保风格统一。

第二，形象与可操作性的平衡。设计必须表现力强，但也要考虑到可操作性。

第三，成本考量。某些设计理念好但成本高，难以实现，需要在理念与实际间找到最佳平衡点。例如，渡过冥海的场景设定夸张，需要大量CG和特效，超出成本，但实际呈现篇幅较少，必须适当简化以适合整体拍摄方案中的比例。

第四，观众接受度。设计在追求视觉效果的同时，也要考虑观众审美习惯和接受度。过于怪诞夸张的设计难以被观众理解认同，因此需要在创新与可接受间权衡。例如，某妖怪的原作描写过于恐怖残暴，不易被青少年观众接受，在妖怪本质不变的情况下，需要权衡适当的视觉呈现形成。

综上，场景、道具及妖怪神兽设计，需要在视觉效果、成本、接受度等方面不断修改优化。这需要设计团队与导演、制作等各部门紧密协作，在创造力与可实现性间达成平衡，实现理念与实际的完美结合。这也是本剧视觉呈现设计的重点。

整个美术制作过程中最大的创新与突破又是什么呢？

最大的创新应该是将中国古代传统文化元素与动漫文化相结合，尝试了一种新的视觉风格。这种风格既继承了中国传统文化的精髓，又富有现代青少年的审美特征，它会打破人们对"中国风""动漫风"等概念的界限，打破次元壁，开辟一片崭新的领域。这也是《虎鹤妖师录》这部作品最独特而富于创新意义之所在。

《虎鹤妖师录》最大的难题是中国古代文化与现代奇幻风格的有效融合，而它也将尝试突破次元壁去克服这一难题，尝试了一种全新的认知视觉风格，这也使得这部作品蕴含无限想象力与潜力。

最想对读者说什么呢？

最后我想跟读者聊一下我最早做这部戏的初心。我对《虎鹤妖师录》最早的体会是视觉元素的时空连续性以及视觉表达延伸。

读完《虎鹤妖师录》让我的内心又重新感受了一次热血与青涩。整体来说，这个故事紧紧抓住了很多吸引读者的要素，糅合了中国本土文化，再佐以全新的创造以及潮流趣味，诠释了一个青春热血且积极的故事。

全篇讲述了一个跨越时空的故事。我们透过其间的枝叶零散，递进地看到延续的灾难和正义必然战胜邪恶的结果，并且在更深层的文化诉求层面，试图通过灾难话语，有效地弥合架空世界中文化的共通性与民族性之间日益变化的矛盾关系。青春满满、活力四射的故事逐渐展开在后续的时空中，力量不断增长，法术风格各异，不停追逐梦想，情感聚合递增。中国传统文化以生命体验为根本，认为人与人之间"会通合一"，人在世间行走，与世界融为一体。因此，关于故事的本土叙事逻辑既携带对自然的敬畏与恐惧，又蕴含着与自然生灵和谐共处的共存关系。

在我的想象中，这是一个轻松愉快的层层推动的热血故事，视觉节点上固然需要有大场面和大张力，但主干永远是写意的画面与奔流的想法。虽厚重，却浓墨重彩有度；虽轻松，却不轻描淡写之。风格上浓与淡交替，强烈的视觉构成感与轻松的写意场景随故事节奏交替出现，引发不断递增的代入感，自然替换的感受从具象上升到抽象范畴。

关于故事时代风格，我的个人想法并不是在历史上找具象的点位，而是把故事的需求放在首位。历史上固有的点并不适合我们这个架空世界中的故事。我们需要的是感觉，从各时代的特点中找到点位，再佐以故事线索从中穿插创造，形成我们故事需要的视觉呈现形成。我认为场景应随故事的需求而出现，一个具象的场景也会随着故事的发展、场景的拉开产生不同景别的抽象变化，当然这需要CG部门的努力与各部门的配合。

《虎鹤妖师录》剧集故事的基调，我认为应是"不求表现而取情感，不求清淡而取浓郁，不求变化而取单纯，不拘方式而求表达"。

关于色彩结合当前的创作形态，以及数字资产的优势与后景意向表达形态，全篇的色彩概念应该是分段式区分，总体性把控。以空间的描述分解地域性，以时间的延续合成连续性，达成时空的内在构成与联系。每段故事单看色调都是独立色彩，但各部分都有连续性，共同组成时空中的螺旋上升的循环结构，形成完整闭环通路。不求国画的设色鲜亮，而取其单纯浓郁。

"状难写之景，如在目前；含不尽之意，见于言外。"在我想象的画面中，意向先于光。剧中人与场景的关系不应仅限于具象，而是根据情绪的发展和表达展开抽象的元素，就像现在有些漫画画面，其间充满表现的光线，根据情节需求产生与之匹配的抽象光线。

对于构图，简练沉稳是宗旨。我个人认为此刻故事了然于胸，此刻在我内心的主观镜头前出现的即是我主张的画面的表现与夸张，坚决排除画面中的模棱两可、可有可无之物，画面中的元素都是情绪的表达，画面中的构成都是情节的暗示。

影视剧中每个画面的信息传递，都具有叙事和抒情之功能。不但要在画面上最终体现各个创作部门的劳动结晶，更重要的是在一个形象的总体构思蓝图的范畴之内，充分运用美术部门自己特有的手段去准确无误地来解释和塑造画面内所展示出的时代气氛与形象，帮助剧作完成好表述故事情怀以及刻画人物的任务。

在记忆的时空中大家都会有选择，选择自我相对迸发或是有表达的情境。选择其中部分内容在画外或者过爆，往往都会或多或少留下一些看似并不明显的信息作为延续的线索。这便是意趣的一种表现方式，用以呈现视觉元素的时空连续性以及视觉表达的延伸。遵循剧作本身，叙事的过程中兼以写意，最终形成我们独特的风格与现实呼应，与年轻人的当代精神共鸣。

【蒋龙】

除了虎子之外，剧中给您印象最深的一个角色是什么呢?

答：除了虎子之外，其实像祁晓轩、赵馨彤、王羽千他们给我的印象都比较深刻，因为大家都有共同之处。在不同环境下每个少男少女都有困扰自己的问题，各自的原生家庭都会给各自一些压力，比如晓轩他会背负一些家族的事情，还有羽千也会背负一些父辈给的压力。所以几个少男少女都在互相帮助、互相救赎，使眼前的问题迎刃而解，而且我们几个人的组合也非常有趣，像打游戏一样，各司其职，有的是负责治疗治愈，有的是打野往前冲，有的精通法术攻击，是非常好的一个团队，但最重要的还是彼此心灵上的陪伴和理解。

您对虎子和他的战友们——祁晓轩、赵馨彤、王羽千等人之间的友情是如何理解的呢? 有什么印象深刻的情节场景吗?

答：我们之间的友谊是患难之交，都是一帮很有缘分、心中都有正义感的人。其实我们几个每个人心中都有自己不同的困扰，大家会一起互相帮助、彼此温暖，是互相取暖的关系。

印象比较深刻的情节是虎子被质疑是妖的时候，他一直害怕别人嫌弃他的身份，但是朋友们当知道后，都告知虎子，无论你是什么你都是我们的朋友，很感人。

可以请您用一句话来概括一下虎子吗?

答：我觉得虎子是一个深情的阳光开朗大男孩。

【张凌赫】

能分享一下您走进"妖师与妖"世界之后最深刻的感受吗? 这个全新的世界观对您塑造角色有怎样的影响?

答：拍《虎鹤妖师录》之前我没演过妖师这种角色，但其实跟之前演过的天界战神的角色会有点像，都是守护正义的角色，有共通点。这个剧的难度在于它是漫改，跟小说改编的剧会不太一样，观众会有二次元的一个角色印象在，加上动漫本身的画风和世界观也是很燃很热血的，比较落地的感觉，不是仙气飘飘的，所以在妆造上，也会稍微化得黑一点、糙一点，要给人很真实的、质感的呈现。

剧里妖师和妖一开始是敌对的关系，所以作为国御妖师的祁晓轩在开始时不会说出"人有善恶之分，妖亦如此"这样的话，祁晓轩是这个世界观下的人，但是到了最后会发现，不应该简单地用妖师和妖来划分阵营。我去演绎这个角色，要依托这个世界观背景去揣摩他的行为动机、心理状态，才能更好地理解这个角色的成长和变化。

在片场有什么使您印象深刻的趣事想要分享吗?

答：剧组的氛围很好，大家也像剧里妖师团一样，相处起来又闹腾又欢乐。我们的打戏实在是太多了，感觉一半以上的时间都在打，要吃东西多多补充能量,见面的时候也会相互打趣,比如你昨天打戏拍得怎么样了,有没有哪里又受伤了，分享分享"战绩"之类的。

可以请您用一句话来概括一下祁晓轩吗?

答：祁晓轩是一个既有大义也有情义的人，心中有天下苍生，也有亲朋师友。